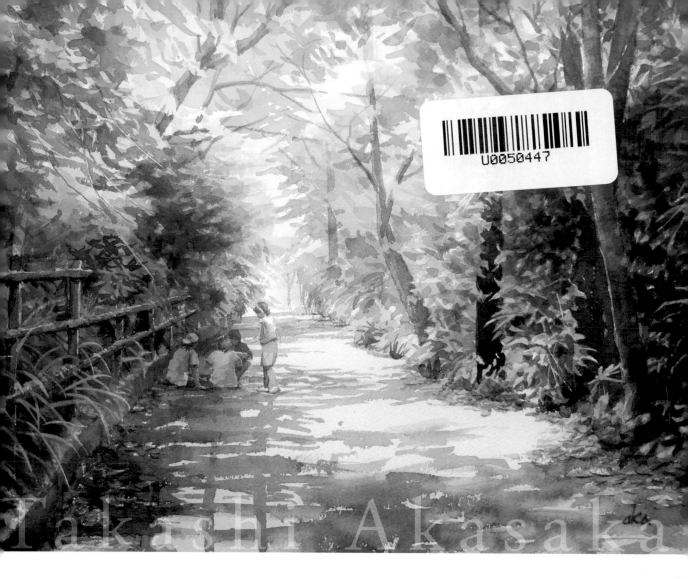

聰明運用實景照片

水彩畫　構圖的法則

赤坂孝史

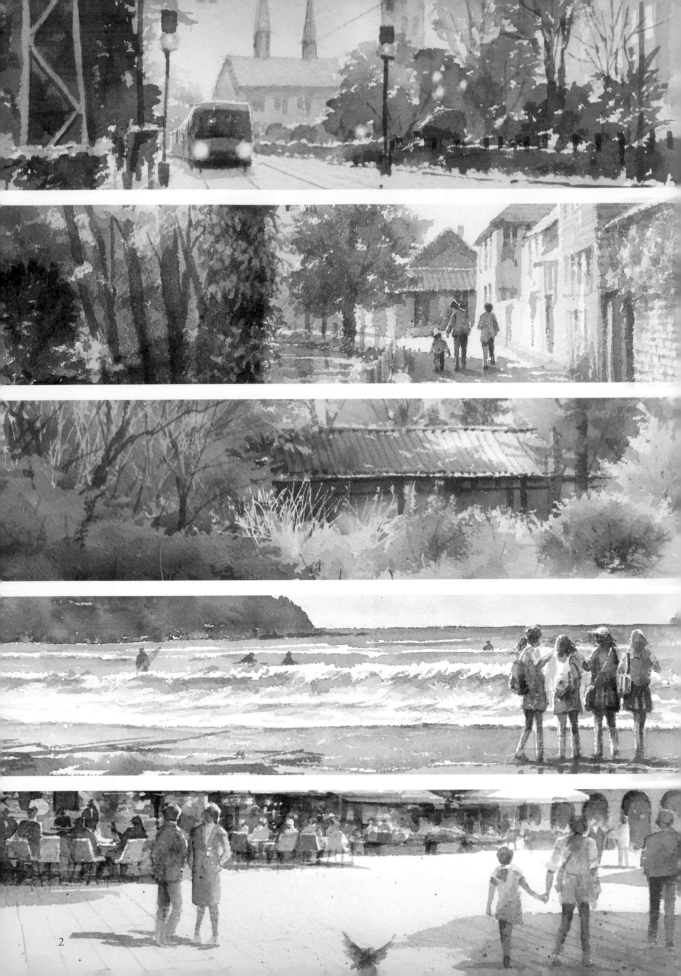

2

前言

「畫畫究竟是怎麼回事呢？」這個問題讓我思考了足足有 10 年的時間。

心裡想著作品一定要讓大家嘆為觀止，總是在挑戰誰都沒有畫過的構圖及題材，而且顏色的組合也很重要。

像這種時候，果然我還是在和別人比較我的畫。

也許吧！

只能說是這件作品在自己的心中其實尚未達到完美的地步。

總而言之，將想畫的主題，在想畫的時候，用自己的風格表現出來。

終究還是將心力投入在此最好。

好久沒有握筆了，想著也差不多該開始描繪了…。

但這樣的心態未免也太不自然了，應該不會有非畫不可的時候。

我認為當我們在心裡想著要用怎樣的方式來描繪心中的題材時，

有著這種感覺的時候，其實作品的形象已在自己的心中完全呈現出來了。

即使是我也會一年到頭犯下不該有的錯誤，

然而在水彩畫的世界裡，

卻常常是水和顏料自行呈現出一個任我怎麼也想像不到的世界。

我深切地感受到果然藉由作品數量的增加，

自己親身累積的工夫才是最重要的。

繪製出來的作品無論經歷了怎麼樣的過程，其實都無所謂。

唯有將「無論如何都想畫」的心情放膽投入在水彩紙上，自然地激盪出火花，這份熱情相信就能自然而然的傳達給觀眾們了。

畫面構圖的法則

Rules for reading photos

第 1 章　讀懂照片構圖的法則 ————————— 35

CONTENTS

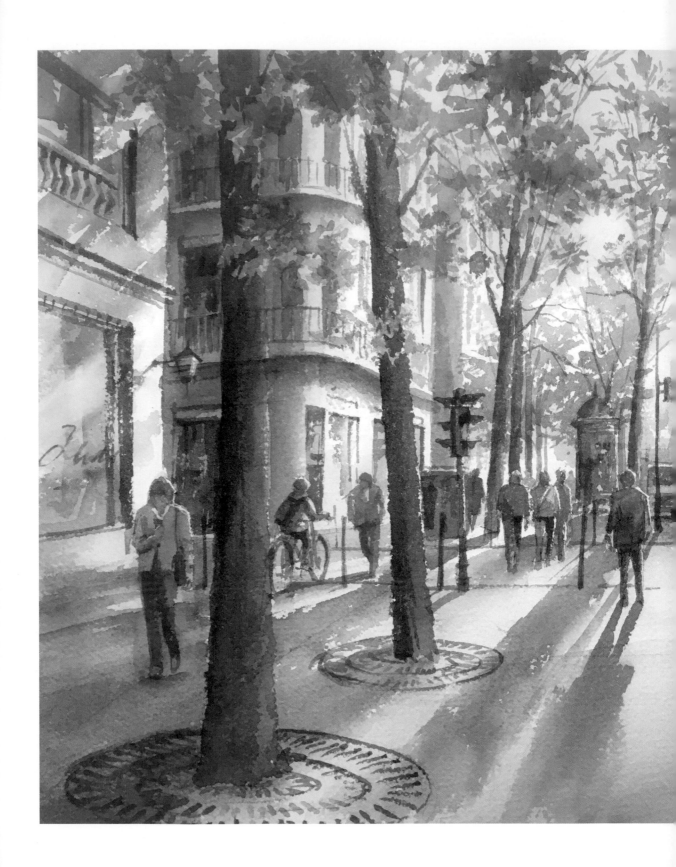

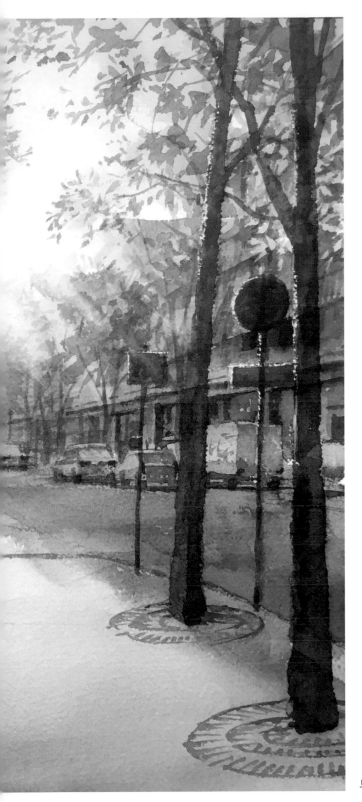

接下來要開始描繪細節部分,所以在這個階段需要確認逆光的氣氛是否已經呈現出來。

早晨的巴黎 1 區　30 x 40cm　Arches 水彩紙　粗目

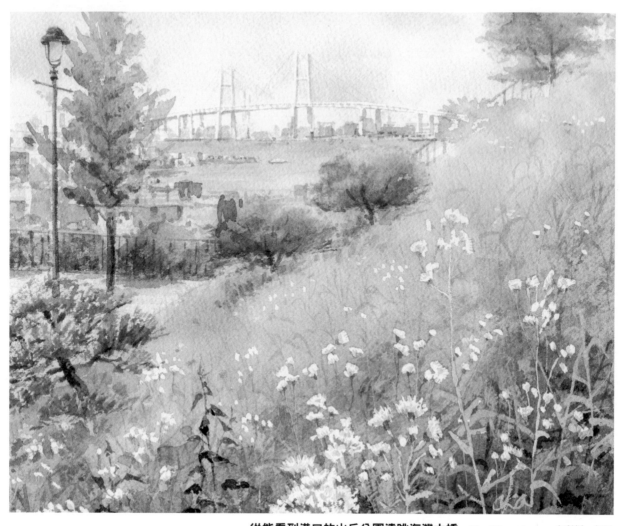

從能看到港口的山丘公園遠眺海灣大橋 17 x 20cm Arches 水彩紙　粗目
白色的花是以遮蓋液描繪。

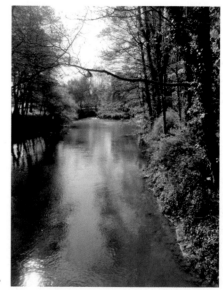

清風 50 x 36cm　Arches 水彩紙　粗目
距巴黎搭乘 TGV 約 1 小時，香檳酒的故鄉‧蘭斯。

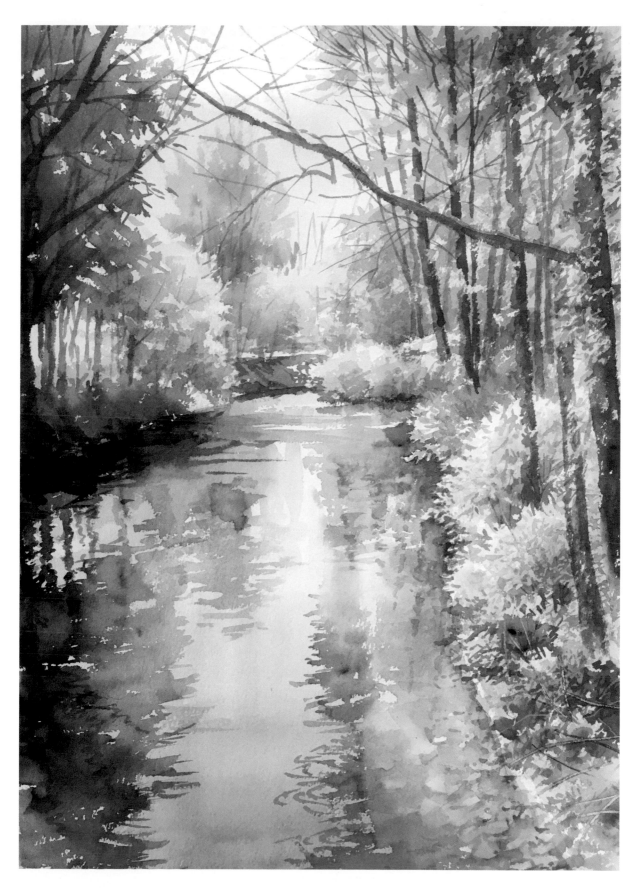

風在五月　30 x 40cm　Arches 水彩紙　粗目
紅色的花是以留白表現。從照片上來看，路面上的陰影
是一個顏色的，感覺不到濃淡變化，但因為這個畫面中
從枝葉縫隙灑落的陽光面積很多，所以多少要加上一些
顏色的變化。

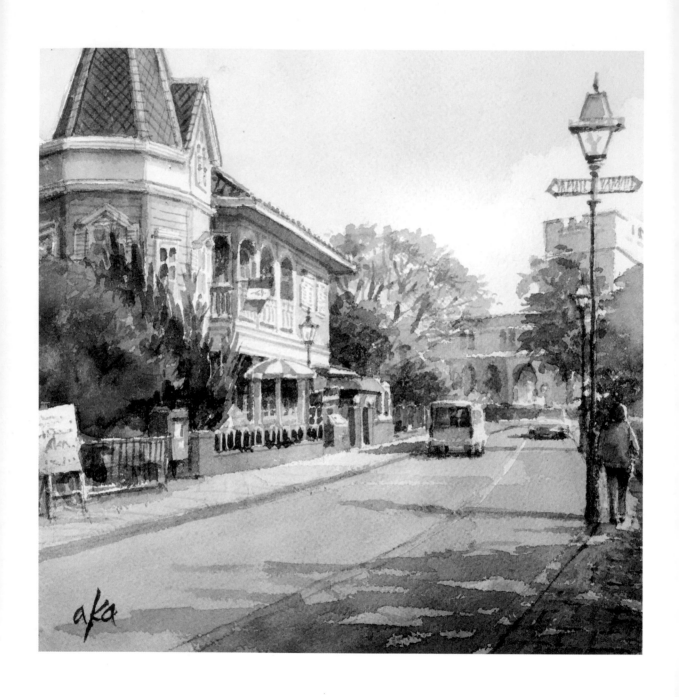

假日　25 x 25cm　Arches 水彩紙　粗目
這裡是橫濱最具有橫濱特色的地方。外國人墓地前的
山手通。左方為山手十番館。

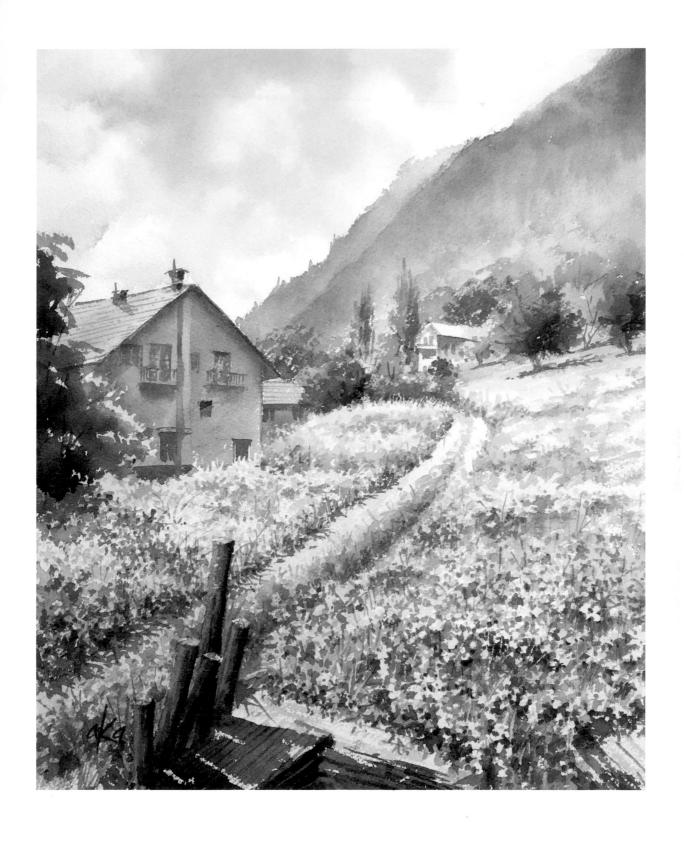

回家的路上 40 x 30cm Arches 水彩紙 粗目
位於義大利邊境附近的瑞士索以歐村莊的六月。小花
是以留白的方式描繪。

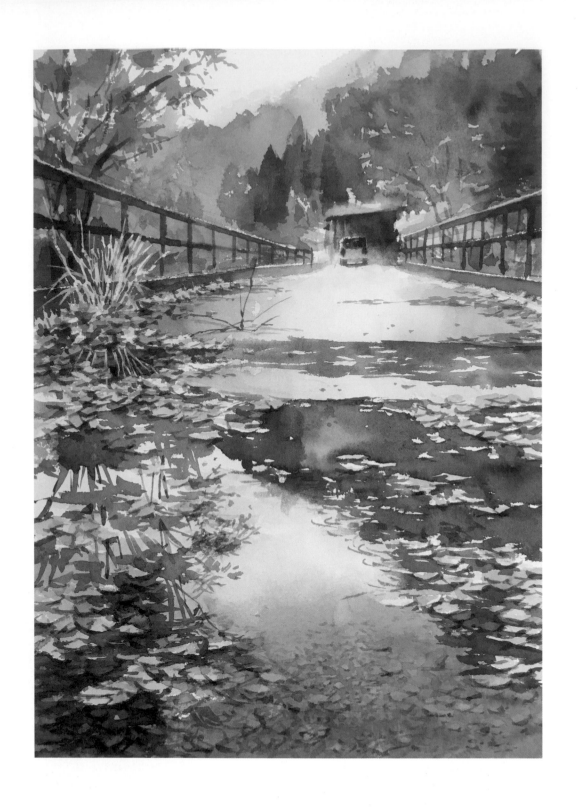

夢的延續 34 x 26cm　Water Ford 水彩紙　粗目
此頁與下一頁的作品都是新潟縣湯澤町‧大源太的景
色。剛到的時候下著雨,但在一個小時左右後就放晴
了。這兩張都是相當低角度的照片。

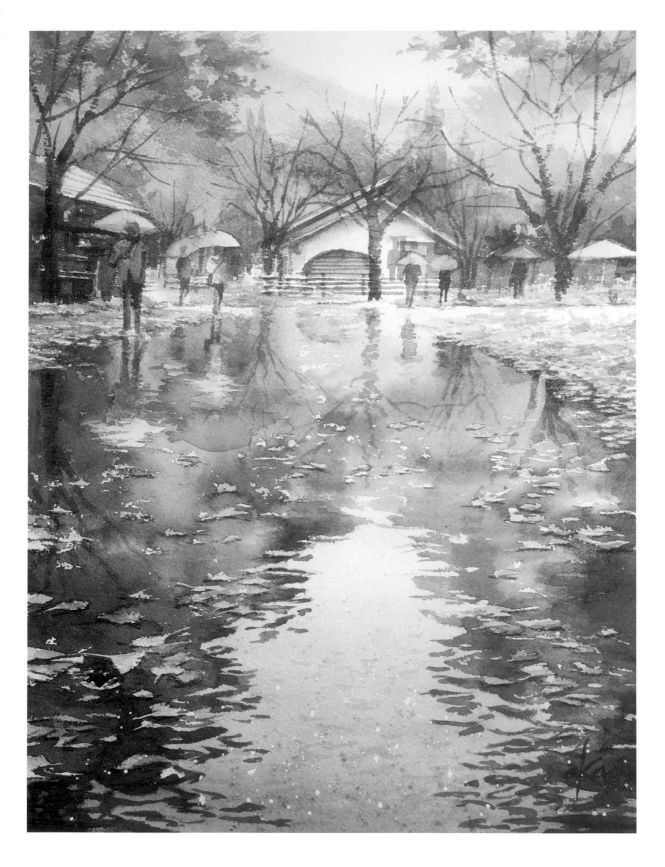

雨中的情景 40 x 30cm　Arches 水彩紙　粗目

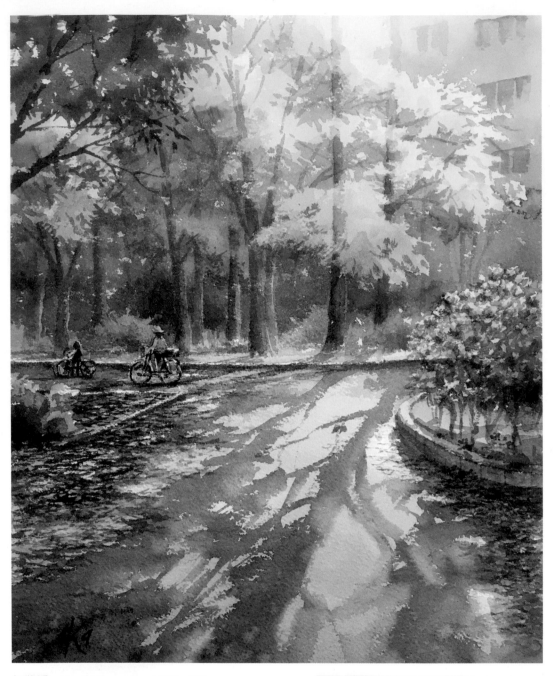

打瞌睡 37 x 30cm　Arches 水彩紙　粗目
大阪市西區，靱公園的清晨。

在季節裡停下來的時候 40 x 30cm　Arches 水彩紙　粗目
滋賀縣北部，奧琵琶湖的菅浦集落。
大波斯菊盛開的時序還沒有來到深秋，因此背景的綠色和夏
天的綠色沒什麼區別。在作品中刻意加上了一些紅葉的點
綴。描繪大波斯菊時，當然也有使用遮蓋液。除此之外還運
用了美工刀的刀刮法以及白色的不透明水彩等技法。

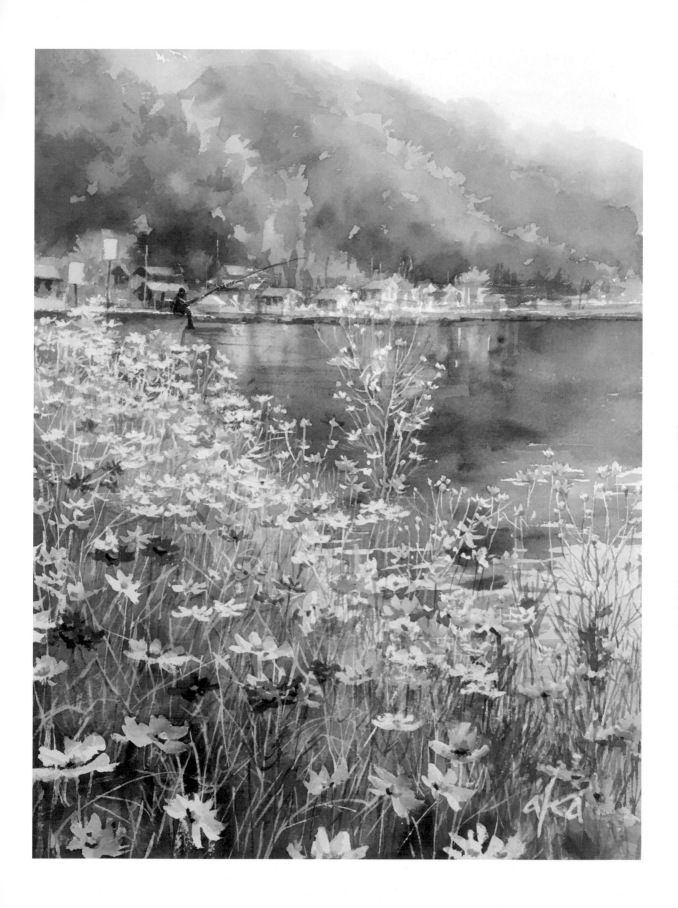

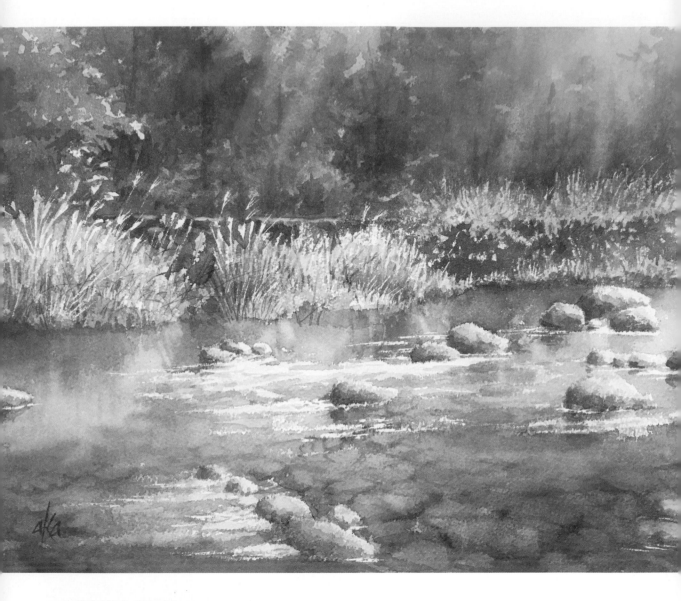

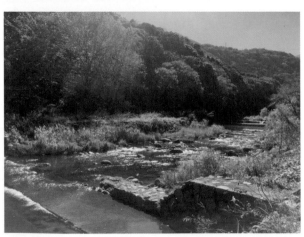

跳躍的陽光 30 x 40cm Arches 水彩紙 粗目
10 月下旬的箱根湯本，早川的河流。
在現場拍攝的時候，取景的構圖很寬廣。後續經過去蕪
存菁，修剪成像作品一樣的構圖。

北鎌倉的早晨 77 x 57cm　Arches 水彩紙　粗目

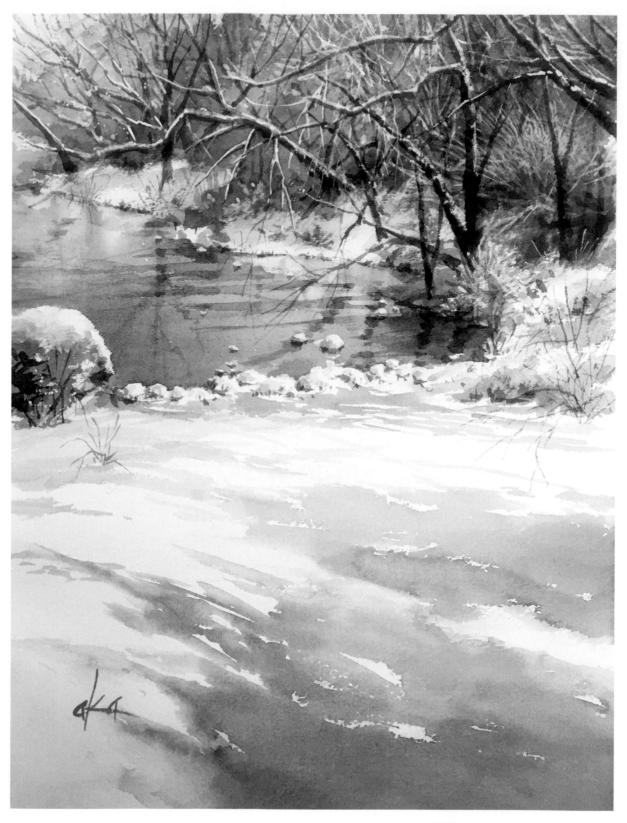

春雪 40 x30cm Arches 水彩紙 粗目
橫濱市港南區的久良岐公園。
背景明亮的樹枝上使用了遮蓋液。

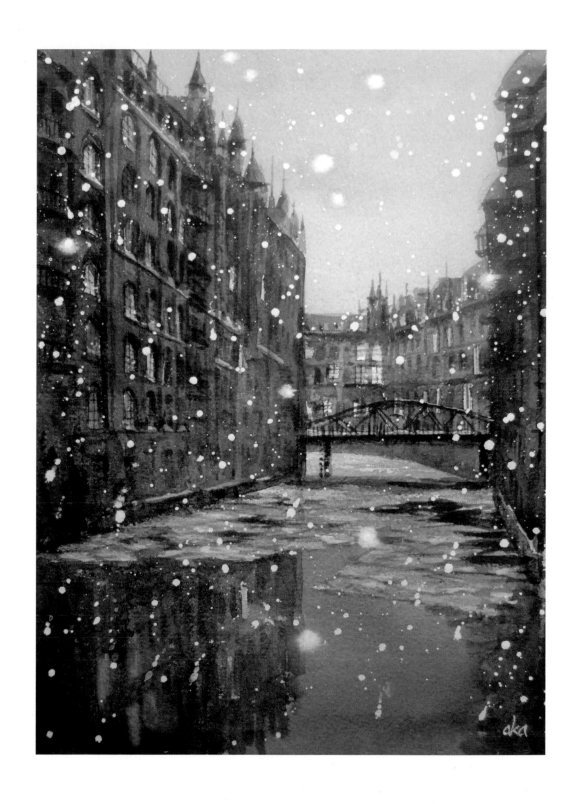

倉庫街 40 x 30cm Arches 水彩紙 粗目
德國漢堡。這是我人生感到最寒冷的時候。藉由極端地區改變降
雪的大小，也能夠表現出畫面中的遠近感。

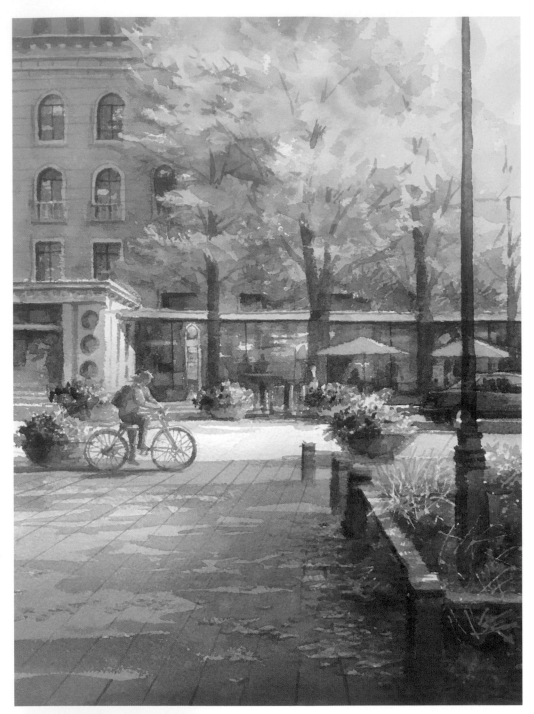

日本大通的秋天 40 x 30cm Arches 水彩紙 粗目
這裡是橫濱市中區的日本大通。為了能感受到來自右上角的光
線,將銀杏的明暗描繪出來。照片上店鋪裡是一片漆黑,但是
這樣的話就太寂寞了。

法國沙特爾的廣場

40 x 30cm　Arches 水彩紙　粗目
試著在路面上從枝葉縫隙中灑落
的陽光塗上讓人心情愉快的顏
色。像這樣些微的色調變化，對
於呈現出畫面上的豐富程度也很
有效果。再加上畫面前方看起來
有些空曠，所以加上了 4 隻鴿
子。

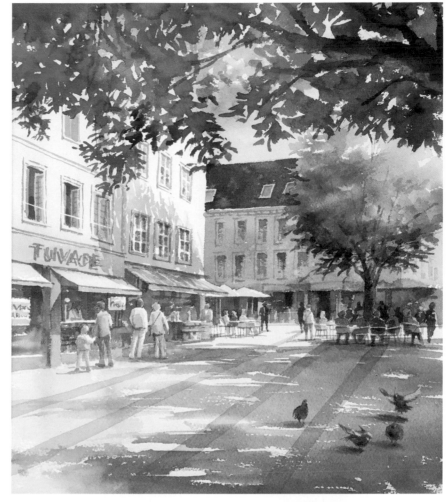

御堂筋的黃昏

30 x 40cm　Arches 水彩紙　粗目
人行道很寬敞，兩旁行道樹的彩
色燈飾也很美呢！黃色的部分是
將不透明水彩顏料以噴濺的方式
上色。

聖馬洛的天空　30 x 40cm　Arches 水彩紙　粗目
從巴黎乘坐 TGV 直達列車約 3 小時左右，即可到達
這座法國西北部的港口城市。

夏天的記憶　33 x 24cm　Water Ford 水彩紙　粗目
這裡是神奈川縣藤澤市的鵠沼海岸。我喜歡的海濱風
景是 9 月這種有點寂寥的季節。

傳達的思念 24 x 33cm Water Ford 水彩紙 粗目
這裡是越後湯澤。雨滴自然是使用遮蓋液描繪。

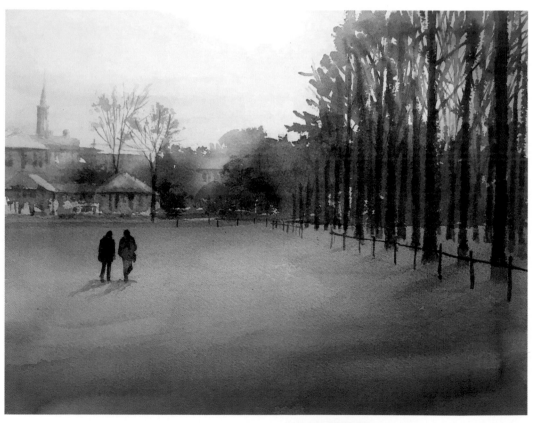

在冬天的縫隙裡 30 x 40cm Arches 水彩紙 粗目

莫斯科騾子 33 x 23cm　Water Ford 水彩紙　粗目

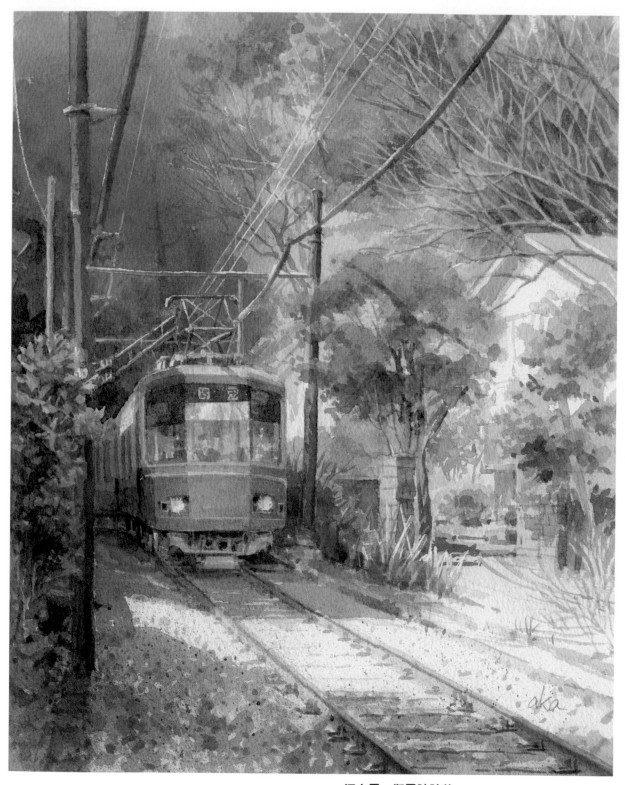

江之電・御靈神社前 36 x 26cm　Arches 水彩紙　細目

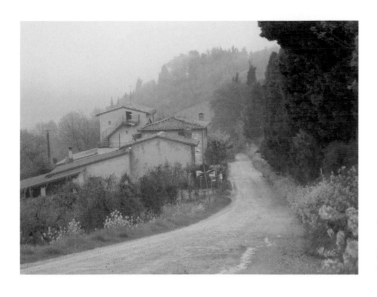

我看了一會兒眼前這幅雨中景色，就決定不勉強畫出強光和陰影了。就這樣淡淡的強弱對比，如果能夠讓整個畫面都被溫柔的氣氛包圍的話，那也不錯。於是便將眼中所見的雨景直接描繪成畫了。

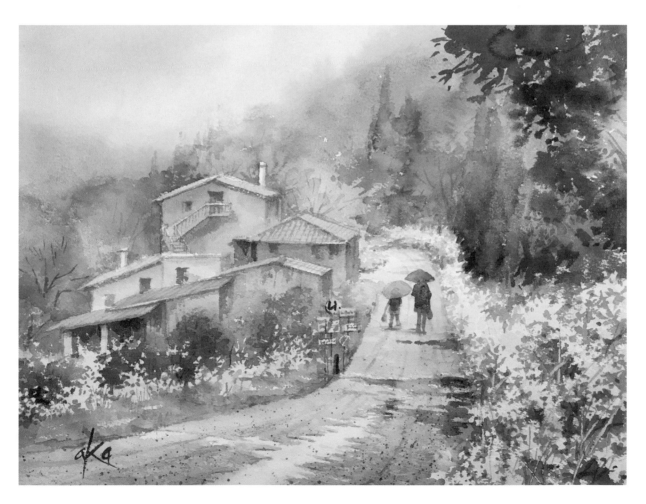

加上一對母子作為最後修飾。這件作品，如果光是看到現場照片，似乎察覺到是一幅人不多的雨景，所以就讓這對母子撐把傘吧！
雖說是雨天的景色，但讓在靠近風景右側的油菜花呈現出較強的強弱對比。
這樣的安排可以強調出畫面的遠近感。

雨中的聖吉米尼亞諾
36 x 28cm　Arches 水彩紙　粗目

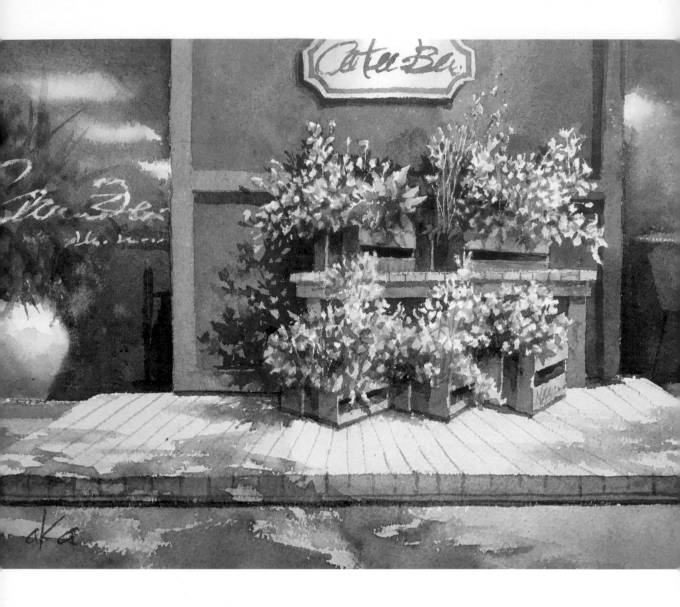

街角 26 x 36cm Arches 水彩紙 粗目
這裡是自由之丘。將位於花朵後方風格樸實的深藍色牆壁以及透過兩側的玻璃可以看到店內的氛圍都描繪了出來。這條街我走過了好幾回，直到過了 1 年左右，才興起「試著畫畫看吧！」的念頭。

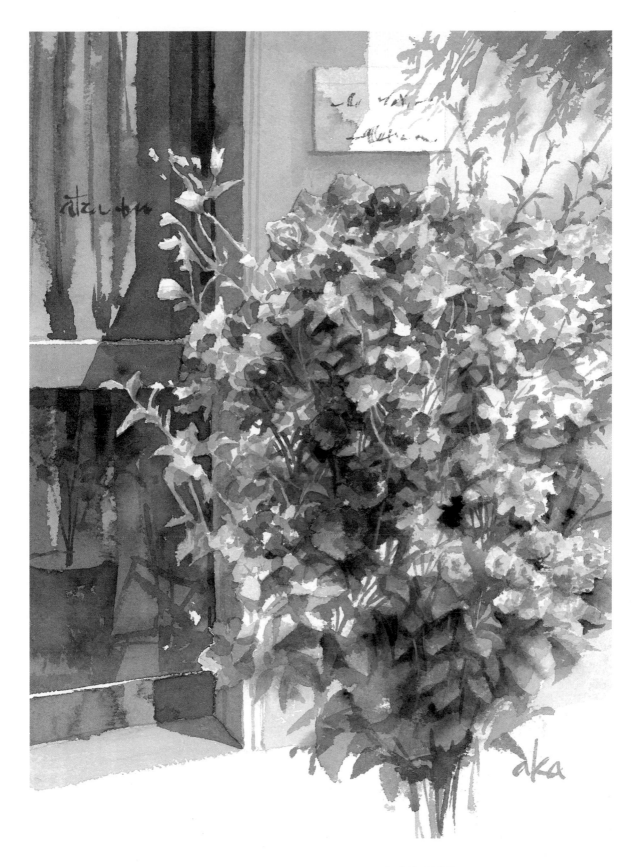

有花的咖啡店 36 x 26cm Arches 水彩紙　粗目

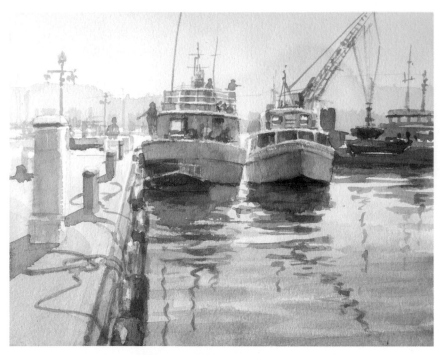

義大利・西西里的港口 20 x 280cm Water Ford 水彩紙　粗目

比利時・布魯日 30 x 40cm　Arches 水彩紙　粗目

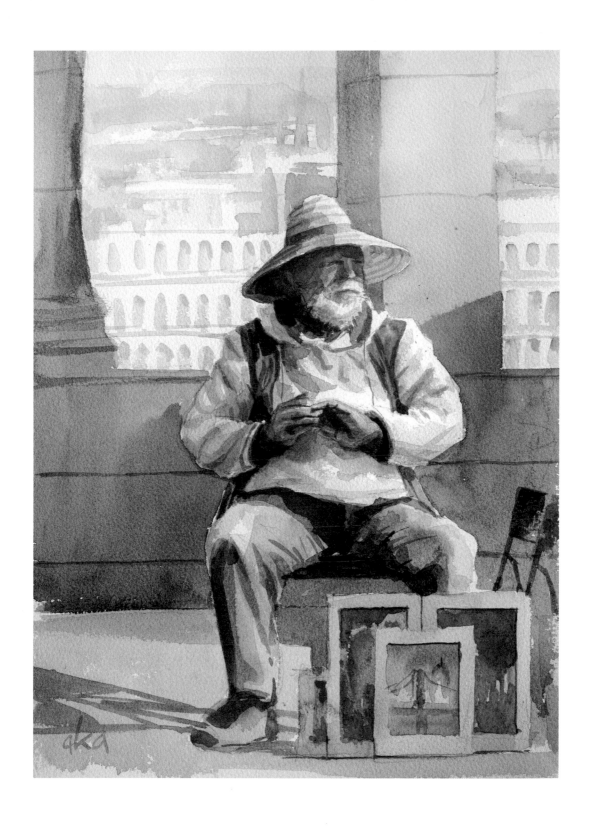

時間的流逝　23 x 33cm　Arches 水彩紙　細目
在匈牙利布達佩斯見到的畫家。

這裡是大家所熟悉的景色，橫濱三溪園。逆光的情景。身處這個地方的人當要看向遠處的森林時，眼睛的瞳孔會縮小，而眺望眼前天空在水面上的倒影時，瞳孔則會放大。透過瞇著眼睛觀看時進入視野中的景象來構圖，並確認各部位的明暗差異吧！

早春 30 x 40cm　Arches 水彩紙　粗目

水暖之刻 36 x 28cm　Arches 水彩紙　粗目

橫濱市南區，弘明寺附近的大岡川。正是水暖之刻。水彩紙的白色只有右下角的一小部分。漂浮在水面的小樹枝使用了遮蓋液。畫面前方部分在明度上呈現了變化，並藉由噴濺上色法增加了畫面的複雜度。

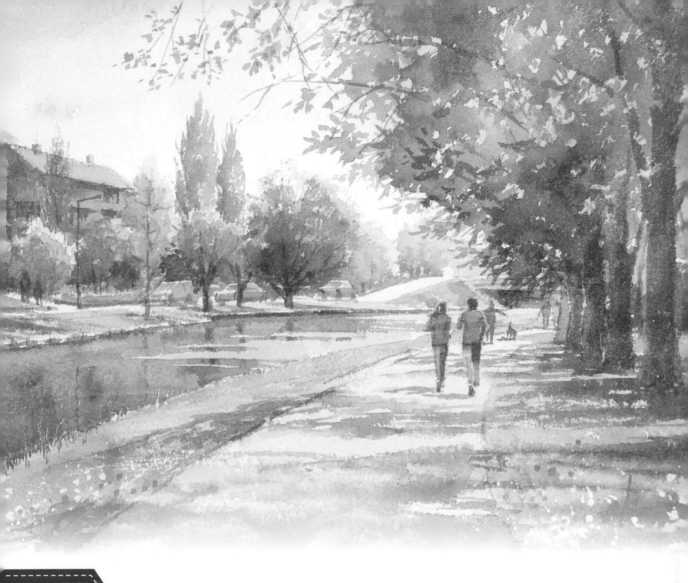

Rules for reading photos

讀懂照片構圖的法則

畫面構圖
的
法則
01

注意明暗，描繪夏天的綠意

這是在 8 月參訪的鎌倉市散在池森林公園。在園內有一條鋪著木板的環繞散步道，因為從枝葉縫隙中灑落的陽光很美，所以直接按照這張照片，只使用綠色描繪也足以成為一幅畫，不過還是稍微調整了一下，加上了點景人物和紅色的花朵。在此請著眼於次頁所列舉的 5 項重點。

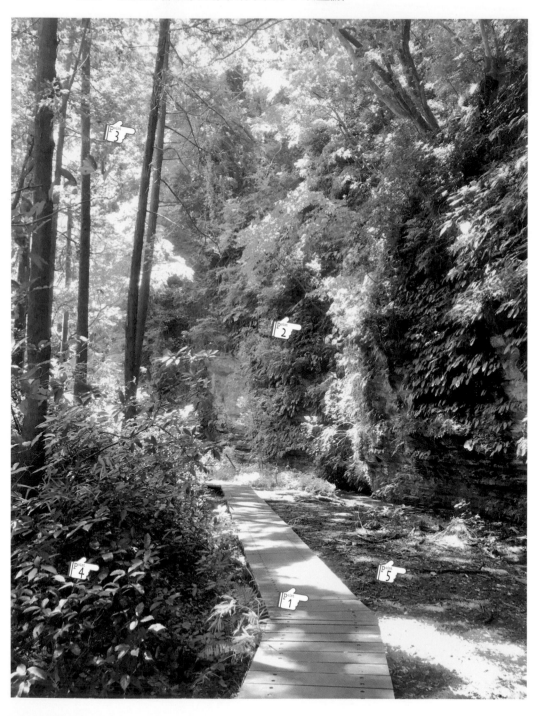

這裡的重點有以下5項

Point
1

找出散步道的消失點，
畫出底稿

p.37-01

Point
2

用 2～4 個階段表現綠
色的明暗

p.38-02

Point
3

藉由枝幹的粗細濃淡，
呈現出遠近感

p.39-05

Point
4

樹叢以負形畫法繪製

p.40-06

Point
5

以噴濺法上色，呈現出
砂石道路的質感

p.41-08

01

找出散步道的消失點，畫出底稿

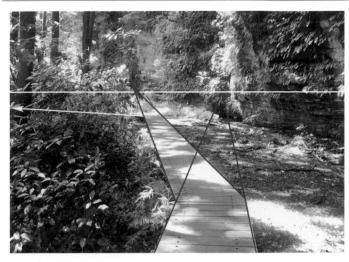

夏天的照片裡都是綠色的，但是腳下散步道的線條如果隨意描繪的話，看起來會顯得很奇怪。將畫面中間路面的兩端（藍色線條）延長後，會在白色線條標示的高度匯集在一起。這裡就是所謂的消失點。而且，這條白線就是在現場拍攝相機的鏡頭高度，也就是眼睛的高度（視平線）。如果將這個地方想像成大海的話，這條線就是大海和天空的分界線。

接下來將前方路面的兩端延長（紅線），最後還是會收斂到剛才標示出眼睛高度的白線上。而這就是前面路面的消失點。

再往散步道前方看的話，可以看到散步道的彎弧在左側仍然繼續延伸著。
照片上雖然被一片綠意所遮蔽住，原來散步道仍一直延續到前方呢！

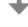

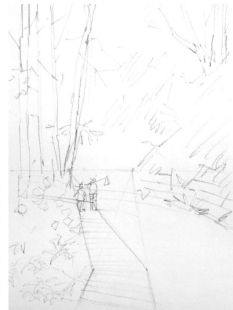

這個就是一邊注意描繪散步道，一邊加上人物的草圖完成品。
樹木雖然只畫出了主要的樹幹以及樹枝，茂盛的葉子只需要加上足以判斷明暗的顏色即可。

用 2～4 個階段表現綠色的明暗

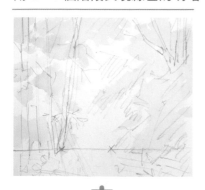

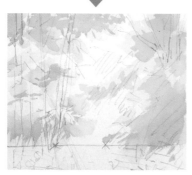

從最亮的黃綠色系的顏色開始上色。注意上色時要充分利用水彩紙的白色。比起明亮的黃綠色，其實水彩紙的白色更加明亮。塗上 2～4 階段明暗不同的綠色吧！

Check!

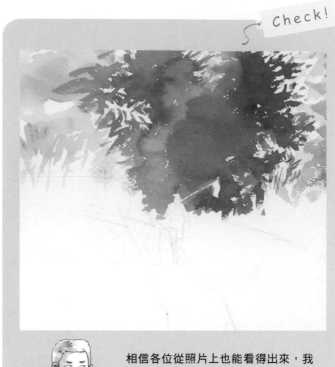

相信各位從照片上也能看得出來，我將綠色一直塗色到接近人物底圖的邊界極限。如果保留較多的留白部位，想要等完成的時候再來塗色的話，反而只會增加作業的時間。

03

帶藍色調的綠色部分以負形畫法繪製

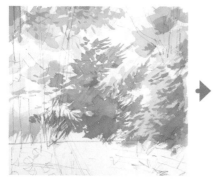

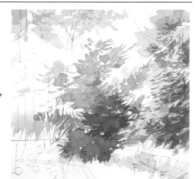

為中央深處的暗綠色上色。由於是夏天的關係，為了避免呈現出紅色系的綠色，這裡有意識地選擇了藍色系的綠色。上方稍微控制不要太過暗色，下方則是刻意呈現暗色。只有藍色系的綠色就太無趣了，所以也加上了黃色系的綠色。與最初塗上的綠色重疊的部分，要仔細地以負形畫法繪製，描繪出明亮的葉子形狀。

04

以負形畫法反覆繪製

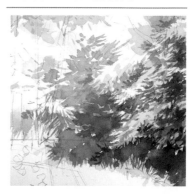

右側沒有光線照射到的樹木，同樣要用從下往上移動畫筆的方式，以負形畫法繪製。這裡是需要耐心描繪的部分。不要放棄，一邊將微妙的明暗變化呈現出來，同時反覆多次進行描繪。

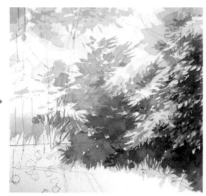

分別畫出大致的顏色和明暗後，接著開始描繪樹幹和樹枝吧！

05

藉由枝幹的粗細濃淡，呈現出遠近感

樹幹和樹枝上色的時候，藉由微妙地改變粗細和明暗的程度，表現出遠近是很重要的。樹幹也不要從上到下整個畫滿，而是要藉由隨處的留白，表現出隱藏在綠色後方的部分。沒有必要原封不動複製照片上的一切，一邊描繪，一邊將自己的印象呈現出來就可以了。

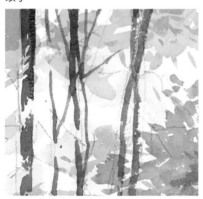

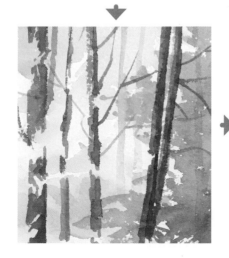

Check!

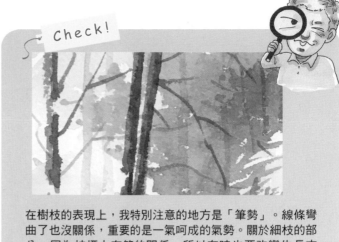

在樹枝的表現上，我特別注意的地方是「筆勢」。線條彎曲了也沒關係，重要的是一氣呵成的氣勢。關於細枝的部分，因為枝椏上有節的關係，所以有時也要改變生長方向，不僅是朝上生長的方向，也要適當地描繪朝下生長的樹枝，使其交織在一起。
在中央較暗的部分，也要用隱約可以分辨的顏色加上一些樹枝。

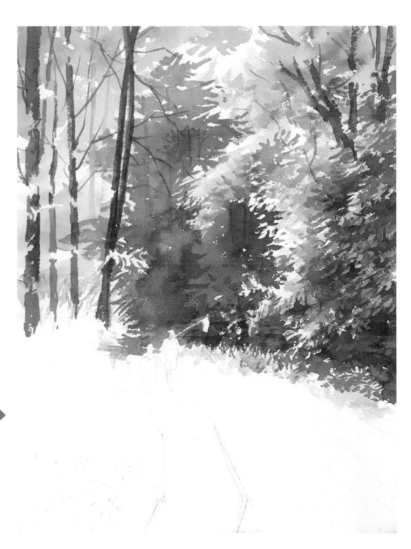

樹叢以負形畫法繪製

考慮一下紅花的大小和平衡等因素，將其配置在畫面上。接下來是在花的周圍塗上綠色，這裡的動作要快點，最好是上色後，顏料還是濕的狀態。

趁著顏料未乾的期間，可以再塗上更暗的顏色。

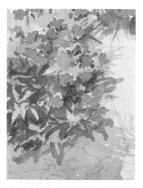

在一片暗綠色當中的明亮綠葉可以用遮蓋液描繪，但在這裡是以負形畫法的方式留白繪製而成。

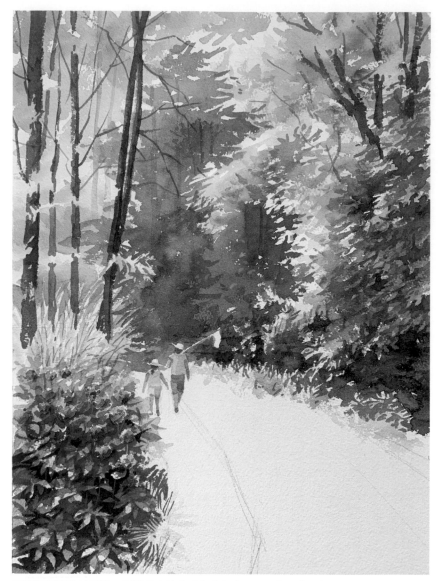

細莖和綠葉的前端等，想讓其它地方看起來更亮，可以部分使用不透明水彩的白色。使用不透明顏料的時候，添加量要適度。過度使用的話就失去了透明水彩的優點。

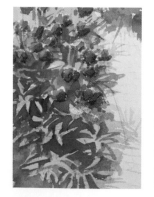

在較暗的綠色上面，再加上更暗的綠色，像這樣以負形畫法繪製，表現出葉子層層重疊的狀態。可能會覺得這樣的方法很麻煩，但其實只是以同樣的方式改變明亮度繪製而已。

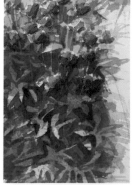

描繪出一定程度的形狀後，待顏料完全乾燥，再用稍粗的畫筆將顏色重疊在暗綠色的部分上。簡潔地刷塗一次即可，以免下層的顏色溶出。但要小心如果畫筆過度描繪的話，就會和「刮擦（Lift-out）」的效果一樣，讓顏色變得混濁。

在影子裡的顏色加上變化

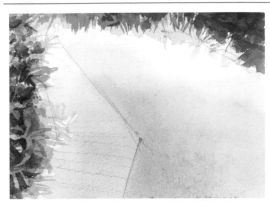

在散步道和泥土部分畫上陰影之前,為了表現出遠近感以及讓人更容易感受到固有色,先稍微塗上一層底色。

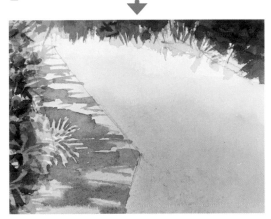

落在散步道上的影子。遠處較淡,前方較深,靠近左邊的樹叢部分要稍微增加一些綠色,然後調暗顏色。

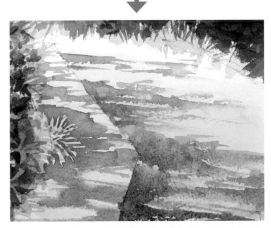

泥土部分的影子也要從遠處到前景逐漸加深。另外也要注意顏色的變化,趁著之前上色的顏料還沒乾,試著塗上不同色調的顏色吧!不是塗抹,只要塗上顏色即可。

以噴濺法上色,呈現出砂石道路的質感

最後為了要呈現出泥土的質感,將較暗的顏色以噴濺法上色。

牙刷是用來呈現出細小顆粒有效工具。

描繪散步道的木板間隙時,可以先將面相筆的筆尖壓扁成平筆一樣,會更容易描繪出細小線條。

最後為了要讓畫面上呈現出更複雜的感覺,將不透明水彩的白色以噴濺法上色修飾。

Check!

這裡需要注意的是散步道和泥土部分有10～20cm左右的高低落差。影子不能直接從路面連接起來。在路面明亮部分的旁邊要有意識的加上陰影。

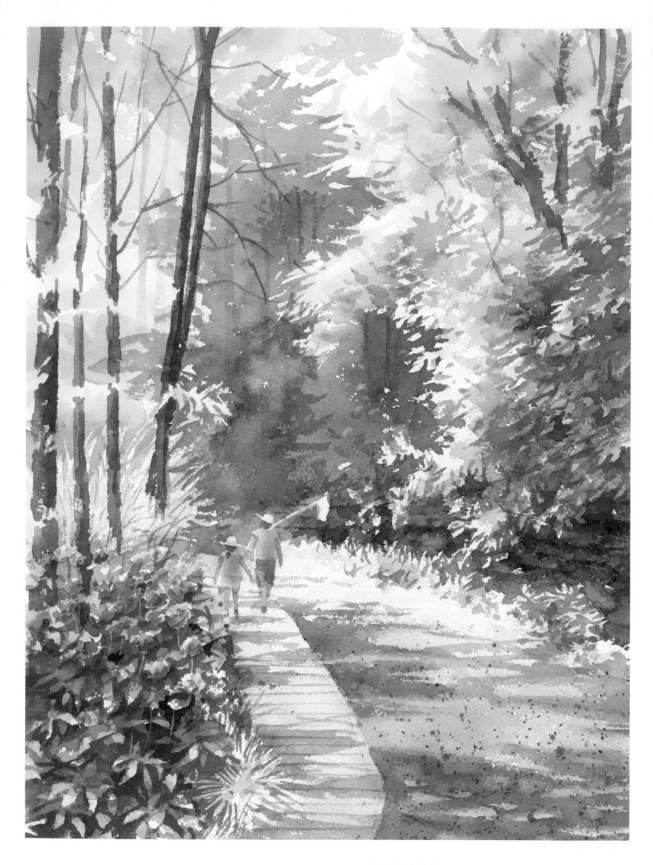

孩子們的暑假 part5 40 x 30cm Arches 水彩紙 粗目

我的調色盤現在是這樣的感覺

我的調色盤上的顏料是以下 13 種顏色（2020 年 3 月現在）。每過了 1～2 年就會發生微妙的變化…大概是因為我不太拘泥於顏料的種類吧！因為我經常描繪街景的關係，所以會特別致力於調製出各種不同的灰色。

顏料的使用頻率
A 高
B 普通
C 低

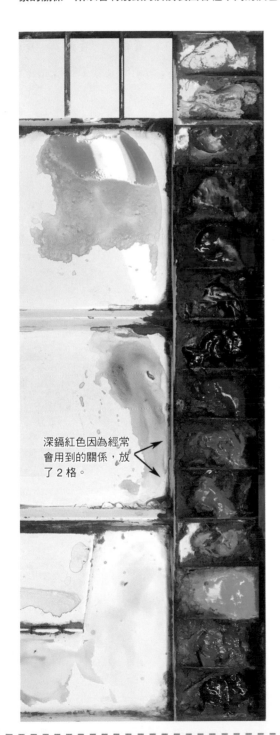

深鎘紅色因為經常會用到的關係，放了 2 格。

顏色	說明	頻率
檸檬鎘黃色	不透明色 Holbein 好賓	C
深鎘黃色	不透明色 Holbein 好賓	A
喹吖啶酮金色	透明色 Holbein 好賓	C
藍色	Match Colors	A
群青色	Match Colors	B
皇家藍色	半透明　Holbein 好賓	B
普魯士藍色	半透明　Holbein 好賓	B
喹吖啶酮紅色	透明色　Holbein 好賓	B
深鎘紅色	不透明色　Holbein 好賓	A
亮橙色	半透明色　Holbein 好賓	C
淺鎘綠色	半透明色　Holbein 好賓	B
鉻綠色	透明色　Holbein 好賓	A
陰綠色	半透明色　Holbein 好賓	A

意識到光線的方向，描繪和絢的陽光

這裡是距離巴黎 2 小時車程的白葡萄酒鄉‧夏布利。整張照片的強弱對比呈現出柔軟溫和的感覺，讓人心情非常好，幾乎是照著照片描繪就是一幅風景畫了。在這裡也要注意下面列舉的 7 項重點，依序進行描繪。

Point 1
掌握光線照射的方向，呈現明暗變化

p.46-01

Point 2
綠色的色調保持原樣，只改變明度

p.46-02

Point 3
水面的倒影要趁顏料未乾時快速描繪

p.46-03

在這裡的重點
有以下 7 項

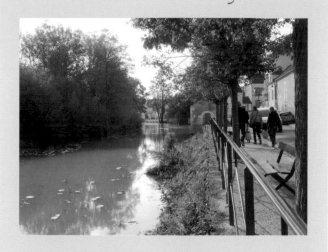

Point
4

石牆不要對齊，呈現出
隨機感

p.47-04

Point
5

用負形畫法描繪爬牆虎

p.48-06

Point
6

樹枝要一邊改變明度，
一邊斷斷續續地描繪

p.49-07

Point
7

在灰色的陰影中以玩心
加入襯托色

p.50-09

Check!

遇到覺得不錯的場景，可以像這樣左
右移動拍攝，或試著退後幾步拍攝，
反正多拍幾張也沒有損失。藉由將想
要收進畫面以外的部分也拍攝下來，
除了可以幫助我們擴大印象，也可以
將畫面中原本沒有的物件加進畫裡。

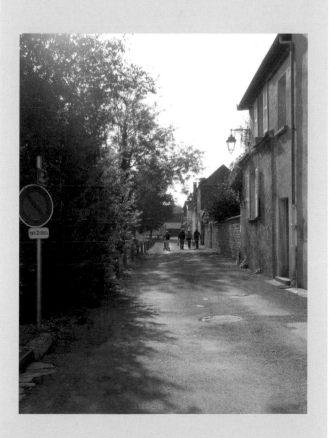

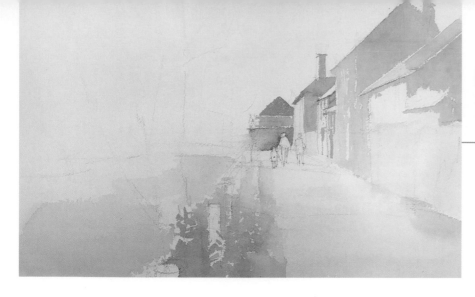

01

掌握光線照射的方向，呈現明暗變化

從明亮的地方開始上色。要去意識到面向建築物道路的一側是明亮的，而面向鏡頭這邊的一側是暗的。在這個階段，雖然不需要畫出細節，但需要呈現出一定程度的強弱對比。

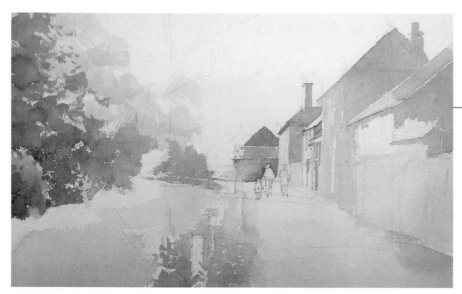

02

綠色的色調保持原樣，只改變明度

加入左邊的綠色。透光的部分是黃綠色嗎？將上色時的色彩明度調整成只比水彩紙的白色稍低一些。分別描繪綠色的明暗時，需要注意的是不要去改變色調，只改變明度。

此處並非黃綠色的明暗變化。

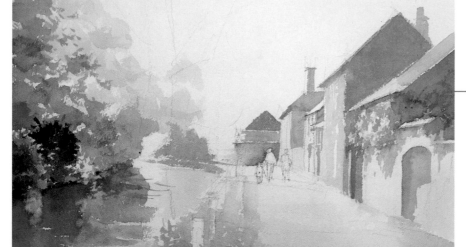

03

水面的倒影要趁顏料未乾時快速描繪

加入水面的倒影。儘量在顏料未乾的時候，快速的運筆描繪。

在右手前面建築物的強弱對比和較暗的部分也塗上顏色。不要太在意照片，不要太暗也不要太亮。要重視自己的風格。

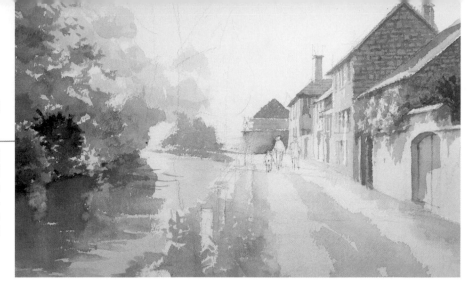

04

石牆不要對齊，呈現出隨機感

將建築物的細節呈現出來。明確屋簷和牆壁之間的關係，面向道路的牆壁上有窗戶，但是在照片上看不太清楚。基本上是在不破壞明度的前提下，仍能讓人看得出來這些畫面上的細節。特別是遠處的建築物，只要能看出「這是窗戶吧？」這樣的程度就足夠了。

不要像左邊那樣對齊，而要如右邊那樣呈現隨機感。
就算有好幾處模糊不清也不需要在意。

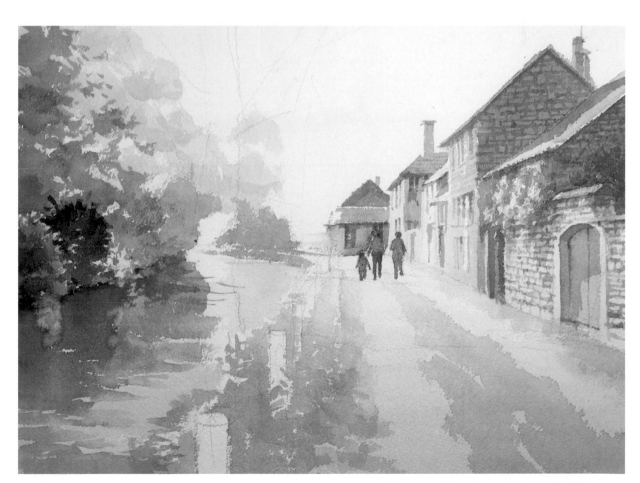

這個人物的站立位置在前方左側的高大樹木的影子裡。
從一開始就要考量位置關係，描繪得暗一些。

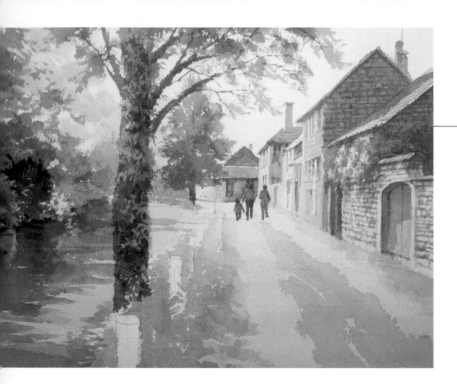

05

逆光中的樹木要以較暗的綠色呈現

接下來著手描繪在道路和河流之間的大樹吧！因為大部分都在逆光中的關係，所以要用較暗的色調，以及略帶乾筆畫法的技巧，趁著前面塗上的顏料還沒全乾的時候，一口氣把顏色都連接起來吧！纏在樹幹上的爬牆虎，上色時要稍微改變一下顏色和明度。

06

用負形畫法描繪爬牆虎

接下來，雖然有點麻煩，但要一邊注意爬牆虎的纏繞情況，一邊塗上更暗的樹幹顏色。如果覺得遮蓋液比較好畫的話，使用遮蓋液也沒問題。但是，如果要用遮蓋液來描繪的話，為了看起來更有爬牆虎感覺，在塗上遮蓋液的階段，就將形狀呈現出來是很重要的。「總之就先塗抹上去吧！」這種態度會讓之後的作業增加許多。

 → → → → →

07

樹枝要一邊改變明度，一邊斷斷續續地描繪

接下來描繪左邊的細枝吧！這個時候，為了讓人能夠感受到被逆光照射著的明亮的葉子，需要一邊改變明度，一邊斷斷續續地描繪。

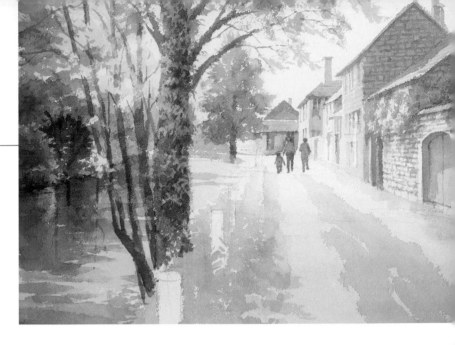

08

草叢要加上一些變化

描繪中央下方的草叢。首先要使用比已經塗上的顏色稍微暗一點的顏色，以負形畫法的方式，表現表面明亮的葉子。在這裡也是要藉由快速運筆在畫面上留白，並且趁著顏料還未乾的時候，進一步塗上暗色。這樣看起來就會很有草叢的感覺。

需要注意的是在塗上顏料的時候，往往會無意識地把尺寸調整成相同大小，並且不自覺地排列整齊的傾向。當我們看著畫面，如果覺得形狀過於一致的話，就要有意識地加以變化，使畫面看起來變得複雜一些。

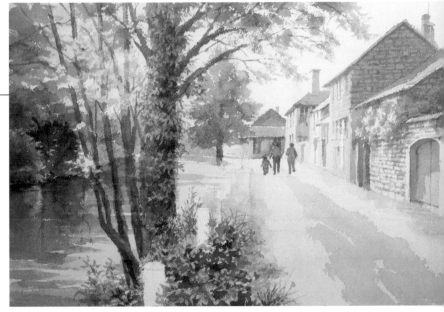

明亮葉子留白的時候，不要塗成同樣的大小。間隔看起來也要自然。這是很重要的事情。

第一次的負形畫法結束後，再針對陰暗的部分重複一次。感覺像是做了兩次遮蓋似的。

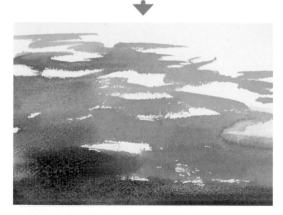

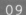
09

在灰色的陰影中以玩心加入襯托色

這是從枝葉縫隙中灑落在腳邊的陽光。用畫筆刷塗兩次三次的話，會讓人覺得影子很混濁。預期顏色在乾燥後會稍微變亮一些，然後調製顏色吧！照片上的陰影色是只有一種顏色，但我們可以稍微以玩心添加不同顏色。在這裡是以綠色系的顏色來為冷色系的灰色加上變化，再進一步加入紫色系的顏色作為襯托色。

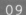
10

用噴濺上色法描繪花朵

整幅畫作大致上完成後，眺望整體畫面，在前方的草叢裡以噴濺法加上紅色。使用的顏料是深鎘紅色。雖然是透明水彩的顏料，但不透明度稍高，即使是最後塗上顏色，也能覆蓋住下面的顏色。

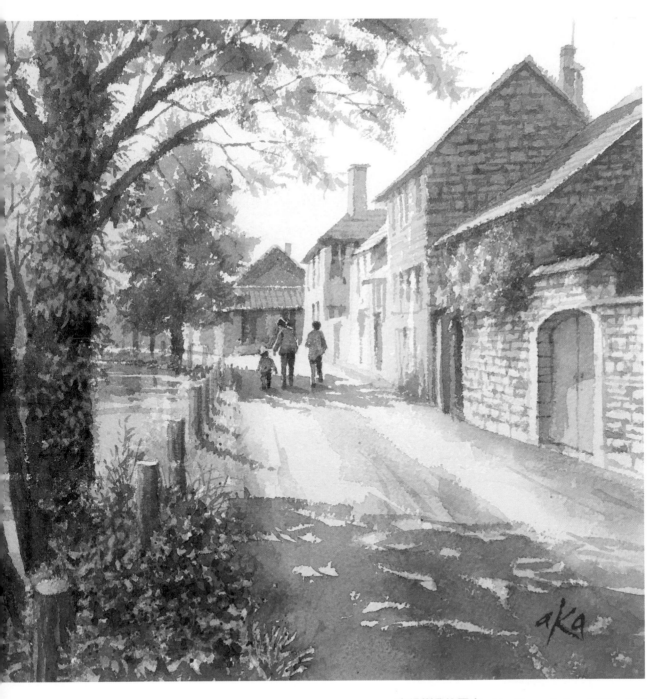

穿過樹叢的陽光 30 x 40cm　Arches 水彩紙　粗目

以混色調製而成各種茶色的模式

在我的調色盤裡沒有放入茶色。以前也曾經放入過土黃色、淺褐色、凡戴克棕色以及深褐色等顏色,不過開始繪畫後的 5、6 年間幾乎一次都沒有使用過。
現在茶系的顏色都是由自己混色製作的。大部分是將其他顏色混合到深鎘紅色裡調製而成。

以下大致介紹一下我經常製作的茶系顏色的混色範例。我不會太拘泥於混色最多只能有 3 種顏色的規則,所以不管是 5 色還是 6 色,都會混合到製作出喜歡的顏色為止。我們經常可以聽到「顏色混濁」這個名詞。我想這大概是指混色後的結果,鮮豔度下降,接近無彩色的狀態吧!這個時候應該只要加上能讓人感受到色調的強烈顏色,就能讓顏色復活才對。

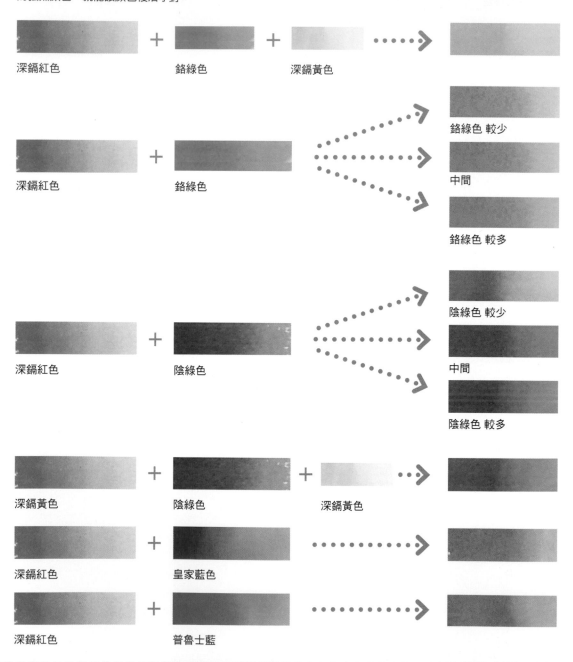

深鎘紅色　　　　　　鉻綠色　　　　　　深鎘黃色

深鎘紅色　　　　　　鉻綠色

鉻綠色 較少

中間

鉻綠色 較多

深鎘紅色　　　　　　陰綠色

陰綠色 較少

中間

陰綠色 較多

深鎘黃色　　　　　　陰綠色　　　　　　深鎘黃色

深鎘紅色　　　　　　皇家藍色

深鎘紅色　　　　　　普魯士藍

以混色調製而成各種綠色的模式

即使只有兩種顏色的混合色，也會根據其中一種顏色的分量不同而造成色相和彩度的變化。

鉻綠色 + 檸檬鎘黃色 ·····➔

鉻綠色 + 喹吖啶酮金色 ·····➔ 鉻綠色 較少

鉻綠色 + 喹吖啶酮金色 ·····➔ 鉻綠色 較多

淺鎘綠色 + 亮橙色 ·····➔

淺鎘綠色 + 喹吖啶酮紅色 ·····➔

淺鎘綠色 + 群青色（Match Colors） ·····➔

深鎘黃色 + 藍色（Match Colors） ·····➔

陰綠色 + 深喹吖啶酮黃色 ·····➔

陰綠色 + 深鎘紅色 ·····➔

陰綠色 + 皇家藍色 ·····➔

為天空、雲朵、海景加上點景描繪

此處是面臨江之島的鵠沼海岸的 9 月。近海的海岸線景象是令人心曠神怡。這
裡也稍微整理了一下照片的構圖，加上點景人物來創作出故事性。

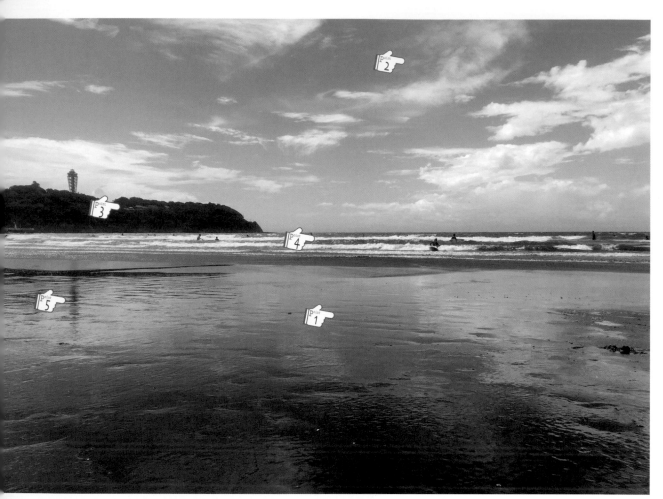

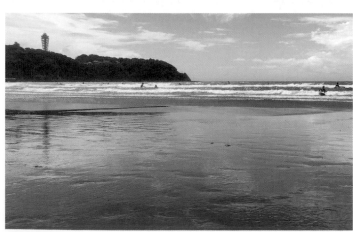

01

**藉由沙灘上的天空倒影，讓人
感受到天空的蔚藍。**

像左邊那樣修剪構圖，使天空的面積變
少，潮濕沙灘的面積增加。天空的藍色
不是讓我們直接在天空中看到，而是在
潮濕沙灘上感受到的話，效果會更好。

這裡的重點有以下5項

^Point
1

藉由沙灘上的天空倒影，
讓人感到天空的蔚藍

p.54-01

^Point
2

雲朵以留白和面紙來呈現

p.56-02

^Point
3

屋頂以留白的方式將氣
氛呈現出來

p.57-04

^Point
4

白浪以留白方式描繪後，
在下面塗上較深的藍色

p.58-05

^Point
5

沙灘上的倒影要刷水後
一口氣描繪

p.59-06

Check!

在這裡一樣可以左右移動鏡頭，或試著退
後幾步，多拍幾張照片備用也無妨。特別
是海浪及雲朵的形狀，多拍幾張照片，偶
然拍到理想的形狀即可留作參考。

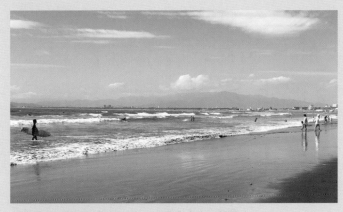

在相同場所朝向西側的湘南、伊豆半島方向拍攝。

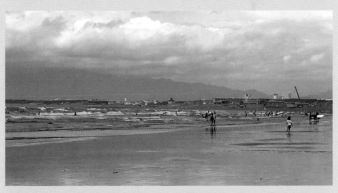

這是在陰天相同地點拍攝的照片。周圍的光亮不同，呈現出的感覺
也有很大的不同。

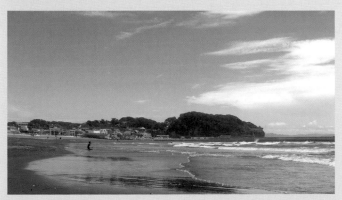

這裡是中間夾著江之島的另一側附近的沙灘。

雲朵以留白和面紙來呈現

在天空的部分刷水。為了不讓白雲的形狀被破壞，要以一邊留白，一邊塗上藍色的方式來描繪天空。因為水彩紙是吸水濕潤的狀態，所以細小的雲朵會隨著藍色顏料的流入而被破壞形狀。描繪時要預測顏料流動後雲朵的面積會變小，一開始就要保持較大的留白面積。

濕潤的顏料乾燥後，基本上會變亮（變淡）一些。所以也要預期這樣的現象，塗上稍微強一點的顏色。想要描繪細小雲朵和暈染的地方，可以用面紙輕輕地將顏料擦掉。此時不要用力按壓，而是放鬆力氣，溫柔地在畫面上輕撫。與其說是刮擦法，不如說是用面紙來描繪雲朵的感覺。

在水平線附近的白雲裡，稍微塗點陰影吧！不要一下子變暗，從較柔和的明亮顏色開始塗色。

此處的筆跡讓人很在意。所以要用含有水分的畫筆擦拭邊緣（邊界），然後加入模糊處理。不過需要注意的重點是含有水分的畫筆，要先在抹布上壓一下，除去多餘的水分。如果畫筆中含有超過必要的水分，就會在紙上擴散開來，導致得不到想要的效果，也會暈染到其他部分。

Check!

03

點景人物先稍微上色一下

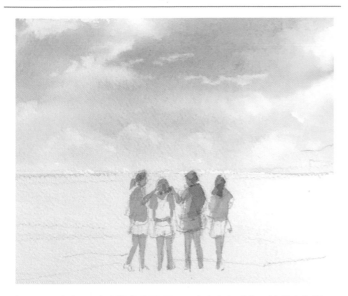

這件作品中有 4 位中學少女登場。天空上色完成後，接著先為這 4 位中學生稍微上色一下。這麼一來後續為海水上色的階段，才可以確實的避開人物。

04

屋頂以留白的方式將氣氛呈現出來

這是逆光的江之島。相對於天空的亮度，需要好好地塗上暗色。偶爾能看到的民宅屋頂是以留白的方式，將氣氛呈現出來即可。

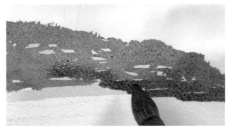

從中途開始，在色相和明度上加上一些微妙的變化吧！在這裡的重點一樣是要趁著前面的顏料未乾的時候，將顏色連接起來。

最後在留白描繪的民宅屋頂下，加上一些暗色來作為點綴，就能夠呈現出住宅的氣氛。

在這裡只要讓畫筆沾上清水，刷在較暗的部分。當水擴散開來後，就會產生了明暗的複雜度。

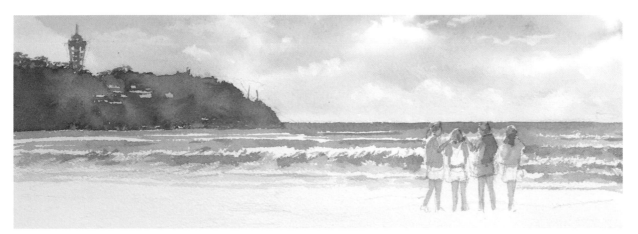

白浪以留白方式描繪後，在下面塗上較深的藍色

為海水上色。以留白的方式在隨處留下白浪的白色，一口氣上色到畫面前方的海岸線為止。如果注意力過於放在留白的部分，上色速度太慢的話，水平線附近的顏料就會乾燥留下筆跡。

在還沒乾的時候，要把遠處以較強的筆觸上色，在白浪的下方也要稍微塗得更用力些。因為還沒乾的時候顏料會移動，所以濃淡還不會固定下來。很多時候會無法準確預測出顏料乾燥後的濃度，所以請上色到自己感覺「這樣是否太濃了點？」的程度。

海岸線的白浪下也要有較強的藍色。雖然面積很小，但這裡不只要上色一次，而是分兩次、三次上色，讓明暗的變化更大。接下來是畫面前方的波浪退去後能夠看到沙灘的部分。雖然是灰色，但是要能夠讓人感受到顏色的色調。

在畫面最前方的白色後退海浪和沙灘之間，畫出一條既細且暗的線條。不是從左到右完整地連接在一起，只要斷斷續續的讓人看出有一道線條就足夠了。

在破碎的白浪不足的地方，用美工刀以刀刮法的方式補足。注意不要處理過度了。

沙灘上的倒影要刷水後一口氣描繪

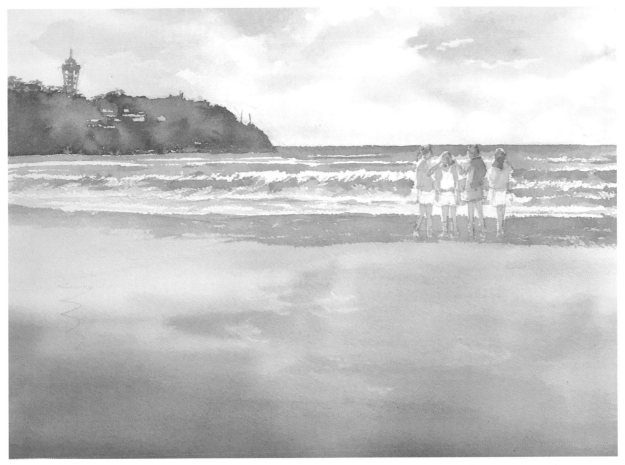

在畫面前方的潮濕沙灘上的天空倒影，也要和實像的天空一樣刷水後一口氣地描繪。和實像不同之處，是任何一處都不會呈現出銳利的輪廓，而是有點模糊暈染的感覺比較好。如果明度和色調與預想的不一樣時，在顏料還沒乾的時候先不要進一步處理畫面，等乾燥後再刷水處理顏色。

這是很重要的事情，一但忍不住在顏料乾燥前就出手的話，有相當大的機率會需要「重畫一遍」。

看著畫面，感覺「白浪的留白太多太雜了吧？」所以就消去了一些。

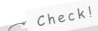

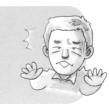

一般來說，近距離的顏色看起來較濃，遠處看起來較淡，但是海水不同。水平線的顏色看起來會既濃又暗。

用襯托色縱向描繪倒影

在倒影中，用襯托色描繪江之島的倒影。先只用一種顏色也沒關係。簡單地刷塗一下吧！然後馬上使用不同明度的顏色，縱向向上上色作為襯托色。

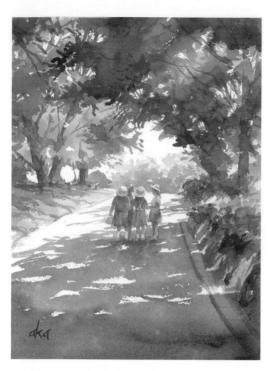

這部作品是以前描繪的《約定》系列的第一作，新宿御苑的版本。四位少女一邊彼此聊著各自的未來，一邊約定著總有一天會在某處重逢。那個系列的中學生版本就是這個鵠沼海岸了。

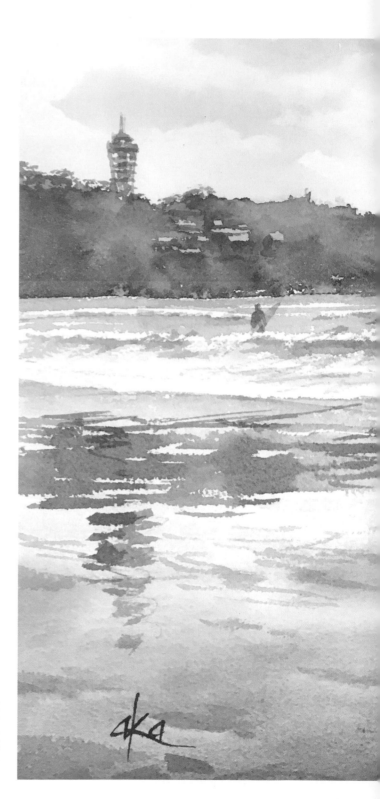

作品完成前最後修飾在空中畫了兩隻老鷹，以及在水平線逐漸遠離的貨船。江之島的倒影在畫面構成上也是很重要的環節。趁著顏料未乾的時候快速描繪，讓顏色和明暗連接起來是很重要的關鍵。

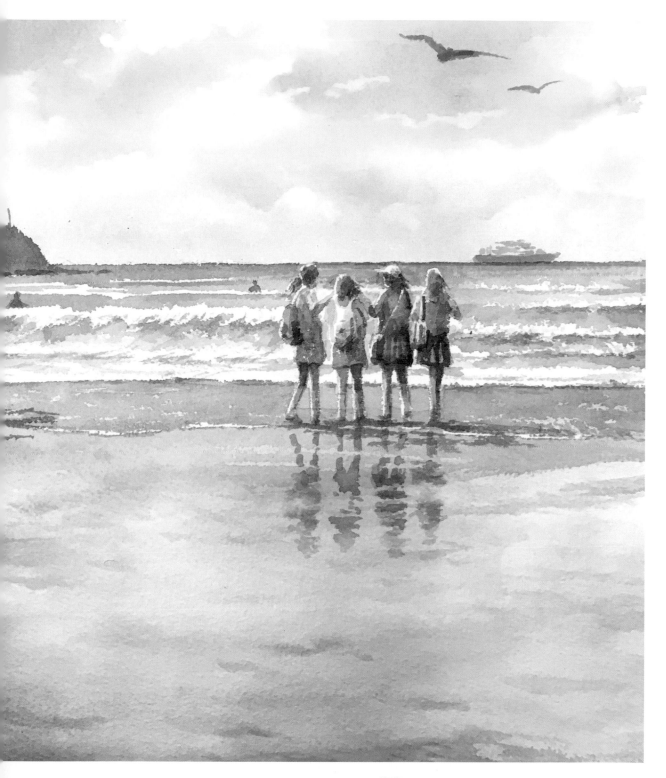

約定 系列作品 part2　30 x 40cm　Arches 水彩紙　粗目

各種點景人物的模式

請想像一下如果所有的作品都沒有人物的話會是什麼樣的情形。個個都變成了相當寂寞的景色。加入人物或是生物作為點景，可以給觀看的人帶來彷彿在訴說一個故事般的印象。

依照片的原樣，沒有人物，總讓人感覺少了些什麼。

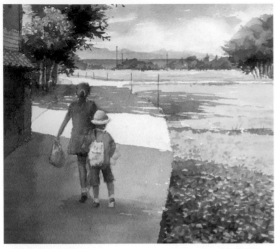

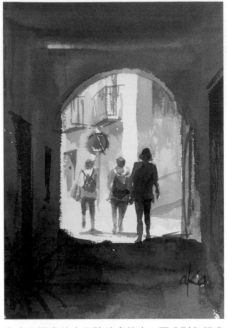

身處向陽處的人和陰暗處的人，要分別仔細畫出受光的狀態。

逆光的點景。讓影子確實地落在畫面前方吧！

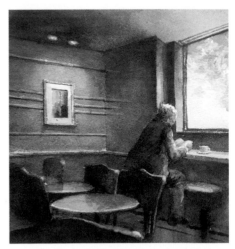

室內的作品。外面的太陽光經由反射而間接進入室內，而且還參雜室內的天花板照明在一起，所以有點麻煩。由於外面的光線較強烈的關係，在照片中室內會變得一片漆黑。所以描繪時要有意識地提高曝光度。

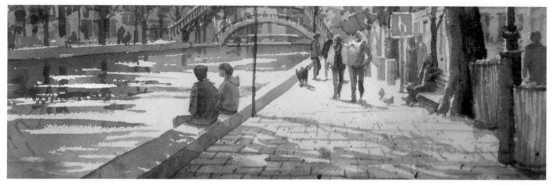

午後的聖馬丁運河　巴黎

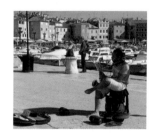

照片上音樂人的影子很強，
但是在畫上稍微得明亮一
些。畫面遠處浮在水中的船
隻也是少數量，讓完成後的
畫面以人物為中心。遠景的
建築群也刻意不畫清楚。看
起來「後面好像有什麼東西
啊」這種程度的外觀正剛
好。將對岸的小船的頂端留
下成白色，再讓船體變得較
暗，這樣氣氛就會呈現出
來。
照片上路燈的上半部被截斷
了，不過我還是想要完整的
路燈（笑）。

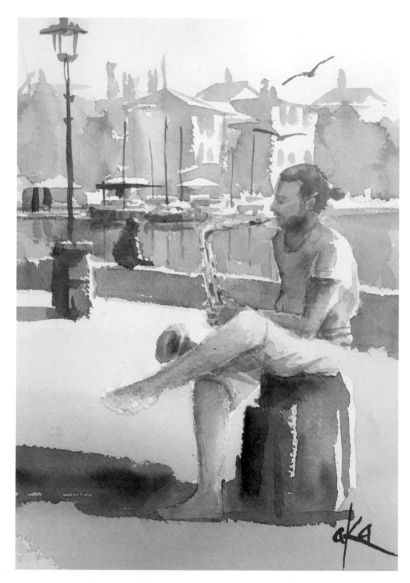

描繪出色彩鮮艷的紅葉

這裡是紅葉盛開的京都東福寺。總覺得照片就已經像是一幅畫了呢！在紅葉的季節裡，經常能看到的是從黃色到橙色的變化。在東福寺這裡，紅色的紅葉非常引人注目。是可以讓人感覺到紫色系的紅色。對於住在橫濱的我來說，很難見到這樣的景色。因此就決定保持照片的構圖不另作修剪，色調的搭配也恰到好處，我想要設法將這個氣氛用水彩畫表現出來。

^Point
1

趁著顏料還沒乾的時候，將顏色連接起來吧

p.66-01

^Point
2

細小的梅枝要使用遮蓋液描繪

p.66-02

^Point
3

屋頂的右側明亮，左側較暗

p.67-03

Check!

拍紅葉的時候，除了順光的照片之外，為了襯托出紅葉的色調，可以特意拍攝從枝葉縫隙中灑落的陽光，或是把影子的部分放進畫面裡進行拍攝。

橫濱・上大岡久良岐公園
浮在水上的落葉，和沉在水底的落葉之間的對比很美。背著陽光拍照，這是順光的觀察角度。

同左　久良岐能舞台
右邊的樹叢從枝葉縫隙中灑落的陽光很美。

大阪市西　靭公園
左側的暗度與園中步道上從枝葉縫隙中灑落的陽光暗度搭配起來非常理想。

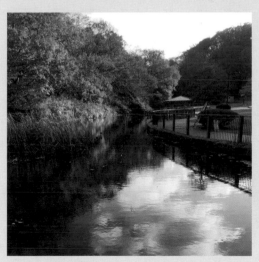

同上　久良岐公園
與左上照片相同的地方，這次是從反方向逆光拍攝的觀察角度。

Point
4

別忘了畫上點景人物，外形剪影即可

p.68-06

Point
5

運用刮除法(刀刮法)呈現出白色

p.69-07

這裡的重點有左邊 5 項

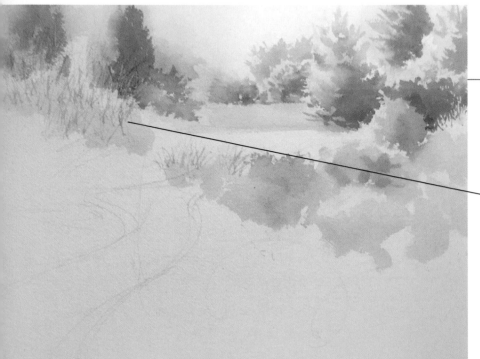

趁著顏料還沒乾的時候，將顏色連接起來吧！

從後面明亮的部分開始上色。這裡不需要先刷水，而是一邊運筆描繪，一邊趁著先前上色的顏料未乾前，讓相鄰的顏色彼此疊色呈現。這種情況下的天空暫且放到後面再進行描繪。只要再將其他部分完成之後，天空總會有辦法描繪出來。實際上，藍天的顏色有時會破壞掉整個畫面。

綠色的色調也需要注意。如果太偏藍色系的話，有可能瞬間就將氣氛破壞掉了。這種情況下，除了紅色以外，「低調含蓄」很重要。

02

細小的梅枝要使用遮蓋液描繪

左上角的這個部分，細枝看起來會很明亮。這裡要用負形畫法會相當困難。因此難得有使用機會的遮蓋墨水登場了。

03

屋頂的右側明亮，左側較暗

此處是以濕中濕畫法上色，但暗度不足的地方，要等到乾燥後，再利用畫筆的筆觸疊色成較暗的顏色。正面屋頂右側的微微受光的部分要妥善地呈現出來。相反的，讓左側的影子變得更暗一些，可以襯托出紅色的紅葉亮度。

在照片中，瓦片屋頂的陰影比較少，要改成多一些；亮度也要比照片更強調出來。

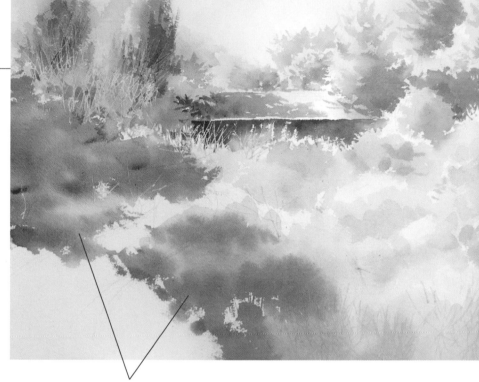

這個紅色是由 Holbein 好賓的深鎘紅色與喹吖啶酮紅色混色調製而成。
我的調色盤中的紅色系顏料只有這兩種。

04

保持紅葉的彩度，
呈現出強弱對比

讓紫紅色的紅葉部分呈現出強弱對比。
如果太過拘泥於明暗的話，紅色的色調會受到壓抑，使得鮮豔程度下降。因此補色的混色要適可而止。注意不要讓彩度過度降低。

為了襯托出明亮的紅葉，使用較強的暗色以負形畫法上色。

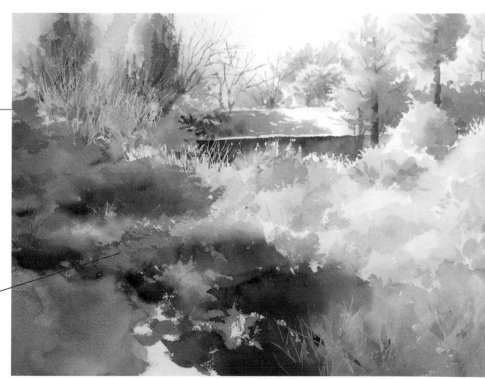

讓顏色重疊在一起

在右側中央感覺有點黃色的部分,以
疊色的方式上色。為了不失去接近水
彩紙本身的明度,只稍微塗點黃色即
可。像這種類型的色調,Holbein 好
賓的喹吖啶酮金色透明度很高,建議
使用。

06

別忘了畫上點景人物,外形剪影即可

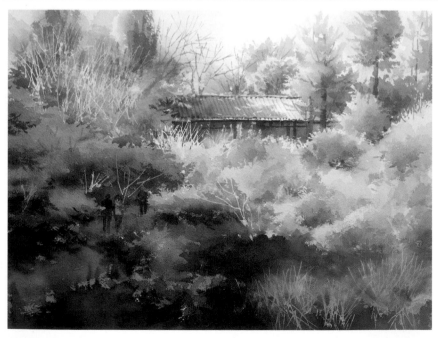

剝掉枯枝的遮蓋液,在左下角的園中步道上描繪行走中的人物外形輪廓。如果將樹蔭底下
陰暗處的人物描繪得太仔細,反而會因為太過強調,在畫裡看起來不自然而顯得格格不
入。只要讓觀眾感覺到那裡有人就足夠了。

我認為想要表現出陰暗感的時候，反而要刻意減少加入補色的混色方式，藉由增加紅色顏料的比例，使顏色變深是很重要的。如果太拘泥於添加灰色來混色的話，隨著畫作接近完成，紅色的混濁狀態就會讓人愈來愈感到在意。我認為暗色的呈現，不一定就等於要去降低彩度。

Check!

07

運用刮除法（刀刮法）呈現出白色

因為光是使用遮蓋液還嫌效果不夠，所以用美工刀以刮除法來處理這個部分。

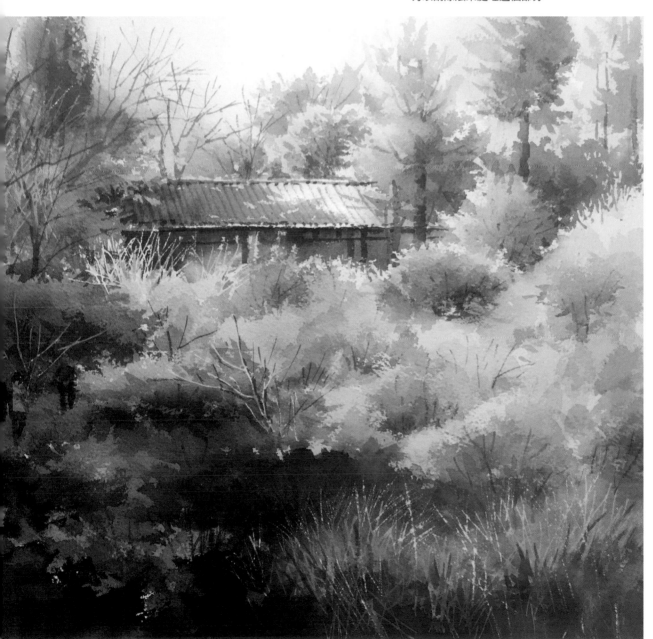

直到最後還是覺得天空的藍色是不需要的，所以最後畫上樹枝就算是完成了。

京都東福寺的紅葉　30 x 40cm　Arches 水彩紙　粗目

69

由點景人物發展成為作品

這裡是夏布利，距離巴黎開車 1 個半小時左右車程的白葡萄酒之鄉。本來只是打算練習點景人物，但在作畫的過程中，不由得想以這個人物為主角，畫成完整的作品了。也有這樣的作畫模式。周圍的景色都配合人物來加上顏色。因為想要讓畫面稍微華麗一點，所以在花盆裡放了花。然後把影子塗在下方。除了可以讓畫面更加緊湊之外，也讓觀看的人可以感受到畫面之外樹木的存在。

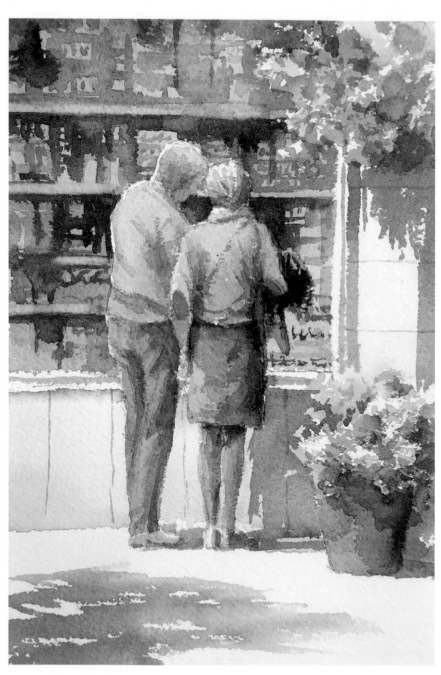

星期六　30 x 22cm　Arches 水彩紙　粗目

除了要注意光的方向之外，像是頭髮、有光澤的衣服等部分，也要注意在水彩紙上留白的方法。至於身上穿的服飾顏色，不要太花俏，也不要太樸素（避免過於灰色）。太過突兀的顏色會讓整幅畫在一瞬間就失去了真實感，需要多加斟酌。

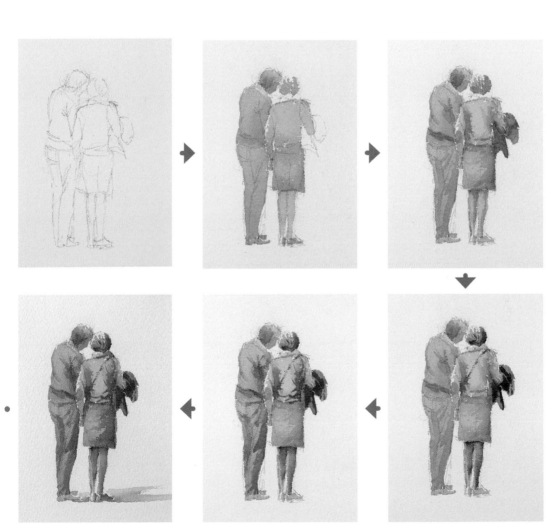

畫人物的時候要注意的是重心放在哪隻腳上？另外就是肩的位置、腰的位置以及膝蓋的位置等等。只要抓住這些重點，就能呈現出人物的氣氛。

描繪方法過程 1

以照片為基礎描繪出有點景人物的風景

這裡的課題

京都，東福寺附近的景色。季節是 10 月底，紅葉開始之前。話雖如此，實景的楓葉顏色都還是綠色，既沒有變成紅色也沒有變成黃色。所以要試著加入一些想像出來表現紅葉的情景。右前方的巨大陰影，讓人不禁聯想到畫面之外的地方有一顆大樹。

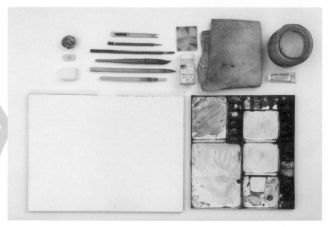

顏料請參照第 43 頁。除此之外，偶爾也會使用到白色不透明水彩顏料。畫紙使用的是 Arches 水彩紙的粗目 300g，四邊用膠水固定住的四面封膠型水彩紙。畫筆以彩色筆和面相筆為主，還準備了在刷水時使用的羽管筆。遮蓋液也偶爾會使用到。除此之外還有用來刮削畫紙露出白色的美工刀、橡皮擦（軟橡皮擦和塑膠擦），還有出乎意料的重要工具是用來調整畫筆水分的抹布。

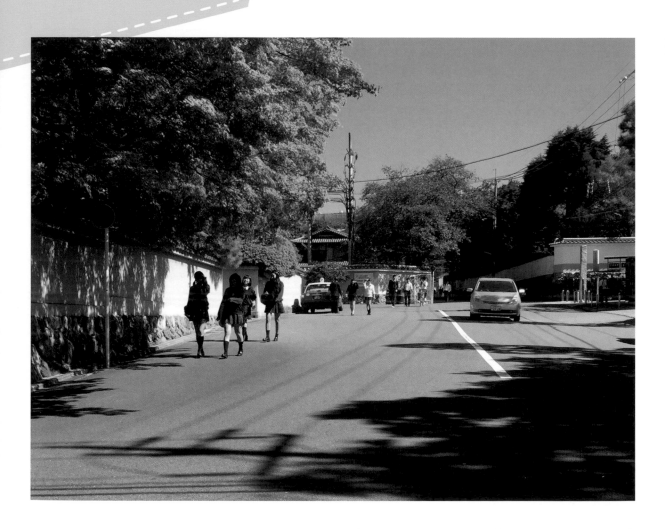

照片中人物的頭部位置幾乎沒有變化。不如說是愈後面的人物頭部位置愈低。這是因為我在攝影的時候，把照相機降到了腰部的高度。如果要強調上坡的話，就要讓人物頭部的位置愈往後方，愈是一點點地往上抬高。

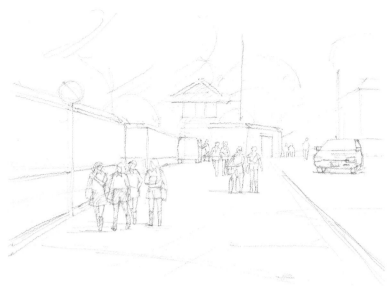

01 為了讓作品在拍成照片的時候更容易觀看，這裡的底圖刻意畫得稍微深色一些。我平時作畫的底圖不會用到這個程度的深色。因為不想弄髒受到光照的明亮部位。

02 照片上看到的天空是全藍的，但是要照樣描繪成畫的話，顏色有點太強了。這種程度的藍色就足夠了。先刷水做出暈染處理。

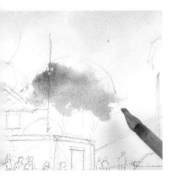

03 以濕中濕畫法，在天空的藍色還沒有完全乾燥的時候，將紅葉的葉子也塗上顏色。因為還想再增加一些變化，左上角加上稍強的紅色。

Check!

在照片上可能很難分辨，但我是把畫紙朝靠近自己這側傾斜，好讓天空呈現出自然的漸層效果。如果覺得顏色擴散得太下面了，那就改為反方向傾斜，試著表現出自己心中理想的濃淡變化吧！

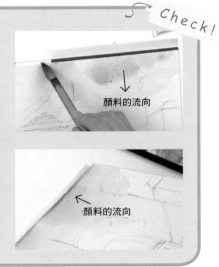

→ 顏料的流向

← 顏料的流向

04 各位可以看出和上面的照片相比，紅色變淡了。顏料乾了之後，顏色就會變化這麼多。所以上色時要考慮到這樣的現象，提醒自己要塗上較強的顏色吧！

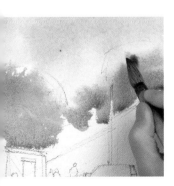

05 因為天空還沒乾，所以紅色顏料開始在天空中擴散開來。這種程度的混色不用在意。因為想要呈現出秋天的感覺，所以在綠色中加入了紅色和黃色，並且在下方加入了較強烈的顏色。

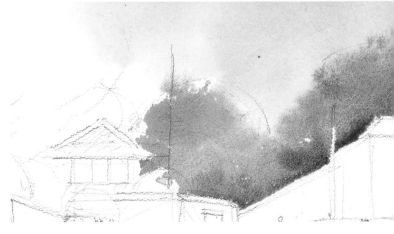

06 為左邊的大面積綠色上色。從明亮的黃綠色系開始上色，並在明暗變化的階段，試著故意塗上色相不同的藍色系的綠色。

07 照片上雖然沒有紅葉，但是這裡稍微加上一些豔麗的紅色和黃色。此處也不要留下筆觸，趁著前面顏料未乾的時候，以濕中濕畫法描繪。

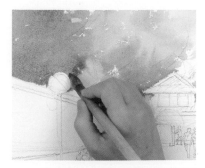

08 描繪號誌時，即使有點麻煩也要把顏料好好地沿著邊緣描繪，將圖形呈現出來。如果放到後面才處理的話，會讓最後修飾階段的作業增加，反而留下多餘的筆觸。

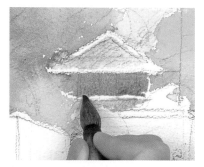

09 為正面的住宅上色。注意受光的屋頂和不受光的板壁面之間的明度差異。陰暗的部分從一開始就大膽地塗上陰暗的顏色。

Check!

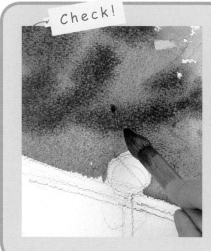

當顏料未乾的時候運筆描繪，可以發揮水彩特有的暈染效果，讓人感到很暢快，往往不知不覺就多畫了幾筆。然而筆數太多的話，就會讓一開始上色的明亮顏色消失。所以保留一定程度的間隙，一邊盤算著「即使顏色暈染擴散開來，至少也會留下一開始的顏色吧！」一邊進行調整是很重要的。只要透過積累經驗，就可以學會拿捏的訣竅。

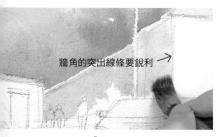

牆角的突出線條要銳利 →

10 這是畫面右側的白色壁面。考慮到與正面的強弱對比，牆角的突出線條要銳利。而且為了想讓左側的米色牆壁看起來更明亮，所以要讓內側的顏色更暗一些。順便用不同顏色來當作襯托色。

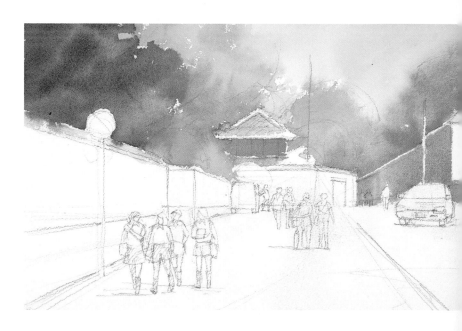

 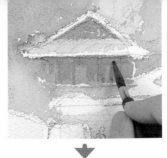

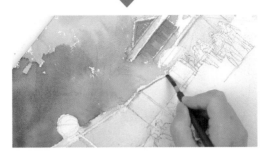 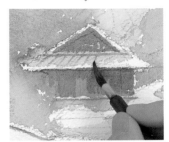

11 米色的土牆。遇到這樣的色調，很多人馬上就會混入大量的黃色。但其實在土黃色中加入少量補色系的鉻綠色，可以抑制色彩的鮮豔度，形成更自然的色調。在土牆瓦片屋頂下面的部分要加上暗影。

12 在屋頂下塗上較強的顏色，在板壁上也加上明暗變化，將氣氛呈現出來。屋頂的瓦片接縫，還是要稍微有意識地按照立體透視法描繪。

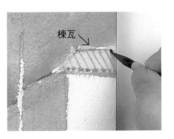

棟瓦

13 圍牆屋頂的接縫描繪完成後，用箭頭標示的棟瓦下方還要加上較強的線條。

Check!

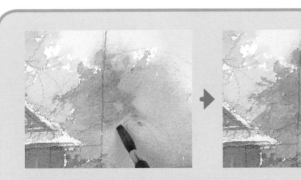

關於紅葉的紅色，一開始以為已經上色得很深，但是顏料一乾，還是覺得很有點淡。所以這裡要重塗疊色成更深的顏色。不過這次顏色又太強了，所以再用沾了水的畫筆將其中一側做暈染模糊處理。

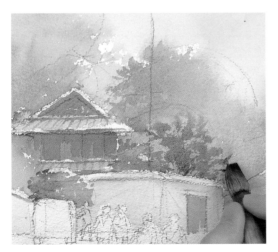 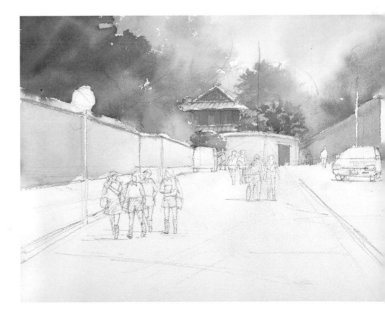

14 因為紅色變強了，使得下方的綠色看起來很弱，所以要用畫筆一邊輕輕地加上筆觸，一邊塗上暗色。

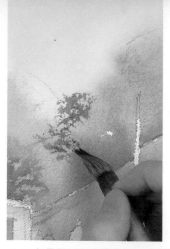
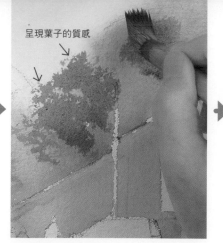
呈現葉子的質感
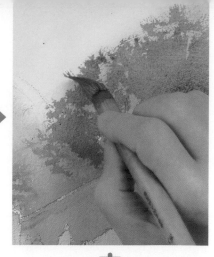

15 如果只以濕中濕畫法就結束描繪的話，畫面上感覺還缺少了些什麼。所以要把筆尖分開，以類似乾筆畫法的方式稍微刷一下，一邊保留一些間隙，一邊塗色。這樣做的話，特別是在與天空的交界處可以呈現出葉子的質感。為了顯現出秋天的氣息，在葉尖的各個地方塗上茶紅色系的顏色，最後，將同樣茶紅色系的顏色向下方暈染滲透。

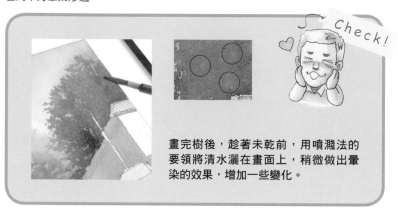

Check!

畫完樹後，趁著未乾前，用噴灑法的要領將清水灑在畫面上，稍微做出暈染的效果，增加一些變化。

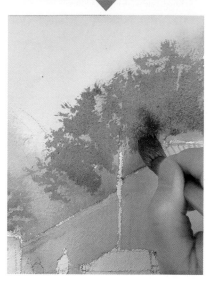

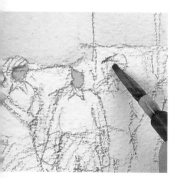
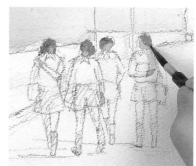
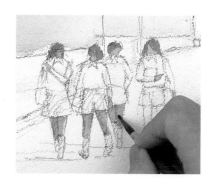

16 人物首先是從膚色開始上色。顏色是以鎘紅色為基礎。也許會覺得「畫得這麼紅好嗎？」，但比起黃色，還是紅色在完成的時候看起來更自然。而且頭髮的顏色不可以一開始就塗成全黑。應該要看上色後的情況，然後再塗上更暗的顏色。

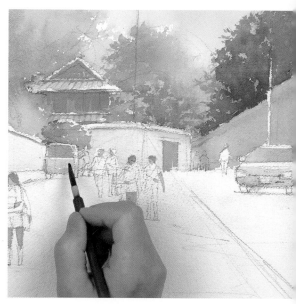

17 為車子上色，與其在思考「要什麼顏色？」之前，更應該考慮的是光線是從哪裡照射過來的。如果意識到光線來源的話，把右側打亮，左側調暗。

18 將畫面中央由上至左的大片綠色上色。描繪綠色的時候，基本上是上面要明亮，下面要陰暗。但是要注意手部的運用模式不要過於固定，以免筆觸看起來都一樣。

19 雖然以濕中濕畫法畫了相當暗的顏色，但是乾了之後，還是覺得不夠暗。因此要一邊隨處保留已經塗上的顏色，一邊繼續疊色。

 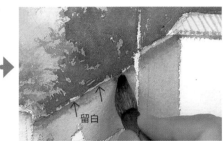

留白

20 在白色圍牆的屋頂下面畫上細小的陰影後，用含著水的筆將一邊暈染模糊處理。另外，為了要呈現出瓦片屋頂上的反光，在好幾處都留白處理。注意不要留白得過於均勻。即使有被綠色覆蓋著的部分也是可以的，所以要適度地塗滿。

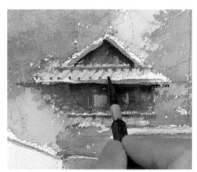 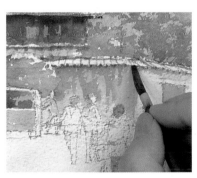

21 和瓦的前端會有像這樣的陰暗部分。

22 正面的土牆上也有從枝葉縫隙中灑落陽光形成的影子。這樣可以讓瓦片屋頂的明亮程度更加明顯。

23 畫到這裡，要從椅子上站起來檢查畫面整體。瞇起眼睛一看，發現這個部分的陰暗程度不夠。

Check!

雖然從照片上看不出來，但這附近有一個類似入口的東西。稍微凹下去一點看起來會更有那樣的氣氛。因此在這個倒 L 字形的部分上加入較強的陰影。

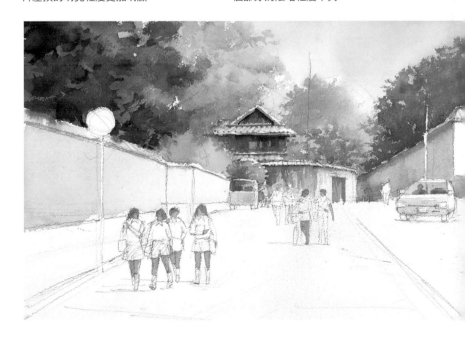

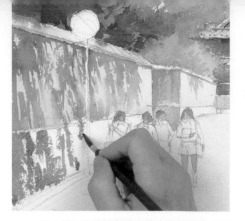

24 將落在土牆上的影子和從枝葉縫隙中灑落的陽光描繪出來吧！愈接近屋簷愈暗，愈遠則變得愈明亮。較遠的部分用含水的畫筆快速暈染描繪。

25 在土牆下的石頭部分也塗上影子和從枝葉縫隙中灑落的陽光。即使色調不同，也要注意石頭和土牆部分之間的連接方式。

26 關於號誌的部分，上完紅色後，不要等完全乾燥後才上藍色，趁著稍微還有點未乾的狀態上色，能讓邊緣（邊界）的顏色融合在一起。

Check!

想再暗一點的時候，首先沿著前面上色的影子輪廓仔細地刷水。再從那上面要把重疊的顏色仔細塗上去。如果刷上的水溢出範圍的話，顏料就會流出來，疊色看起來也會髒髒的。

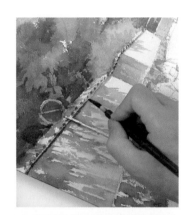

27 瓦片的前端，用適當的間隔隔開一文字瓦的圓點。更遠的位置可以再隨性一些也沒關係。

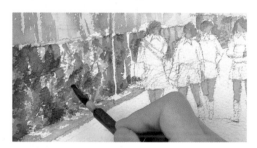

28 土牆的石塊部分是自然石，所以會呈現凹凸不平的狀態。用含水較少的畫筆擦塗表現出石頭的質感。在突出部分的下方塗上陰暗色，然後再加上紫色系的顏色等等。

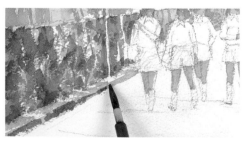

29 石塊和路面之間有路緣石。不要突然連接到柏油路上。近景的細節很重要。

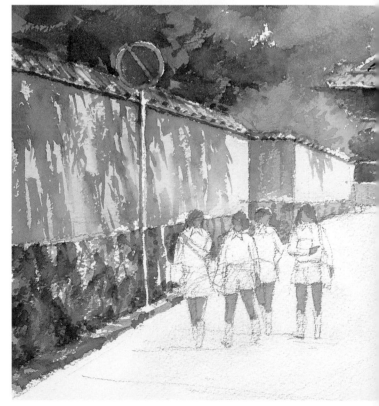

30 把樹枝的細節畫出來。考慮到葉子重疊的狀態，以沒有受到光照的暗綠色部分為中心。不要過度連接在一起，可有隨處斷斷續續的感覺。

31 車子的內部也稍微描繪一下。用遊玩的感覺去呈現一些暗色的物件。因為車尾的部分，所以也要將紅色的尾燈描繪出來。

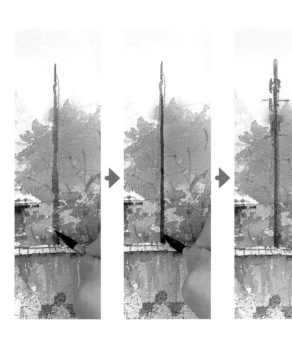

32 雖然有時也會省略電線杆不畫，但在這幅畫裡電線杆很重要。首先用明亮的顏色畫輪廓，意識到光線方向，在其中一側一口氣畫上深色的線條。

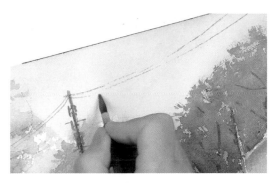

33 電線也是重要的物件道具。使用鉛筆描繪也可以，但在這裡我是用面相筆一口氣畫上去。中途有中斷也沒關係，只要在氣勢上能讓人好像看得到線條即可。

34 這裡的道路中心線在表現出遠近感的意義上也很重要。首先讓畫筆留下直向的留白線條，然後左右移動，稍微有點乾擦描繪的感覺，一邊將明暗的漸層變化呈現出來，一邊為路面上色。

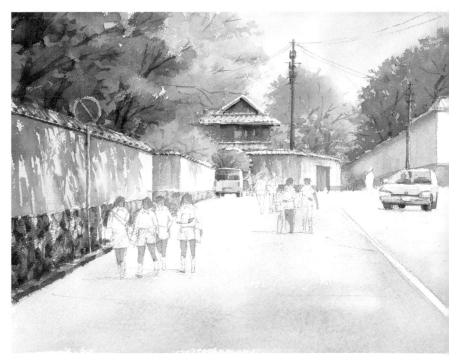

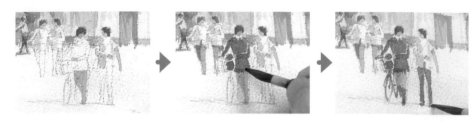

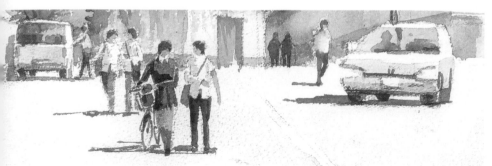

35 男學生的白襯衫,光是從右邊過來的,所以左邊會稍微灰色一點。同時也要考慮到手臂的方向和形狀。女學生的自行車是中景,所以細節部分不要畫得太多。簡單地以 2 個階段的明暗呈現即可。右邊最裡面的人物只要描繪輪廓剪影。不畫出膝蓋以下的部分,讓人感覺到這裡是坡道。

雖然只是作為點景的人物,但是我現在為了拍攝素材煞費苦心,特別是小孩子的照片不好收集。在街上稍大的十字路口等紅綠燈的人們,從馬路的另一邊拍攝比較容易。即使是同樣的姿勢,每個人的脖子傾斜方式、手臂和手的位置也都會給人不同的印象。最好是能讓看畫的人感受到一點人物動作的姿勢。

Check!

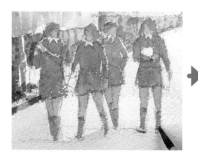 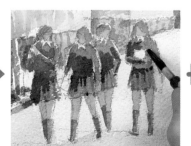 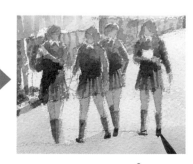

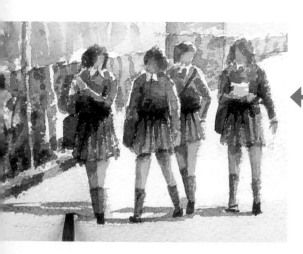 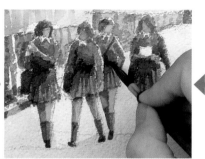 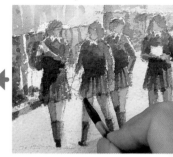

36 因為是單一深藍色的女高中生制服,所以在色調上都沒什麼變化。這裡要注意來自右邊的光線,只集中於呈現出明暗的差異。因為每個人的臉部朝向都不一樣,所以影子部分也不一樣。如果能給人一種四人正在聊天的感覺就太好了!

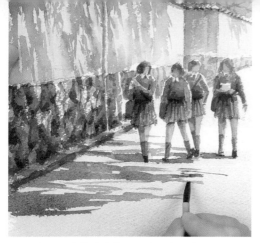

37 畫作從左邊的路緣石延伸到路面的影子。因為和形成影子的樹木有段距離的關係，所以和女高中生的影子相比要淡一些。

Check!

落在道路中心線的陰影顏色和柏油路上的影子色調、明度都不一樣。不要一口氣描繪，先將中心線的部分留白，然後換顏色連接起來。

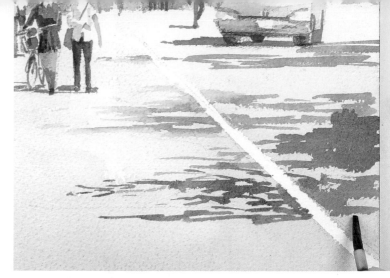

38 因為路面是藍色系，所以這次從枝葉縫隙中灑落的陽光也是以寒色系來呈現。跨越過道路中心線連接在一起，畫面前方較強，越往裡走越淡。而且因為光線是來自右邊的關係，所以右邊比較深，左邊比較淡。不要忘了還要加上一些顏色的變化。

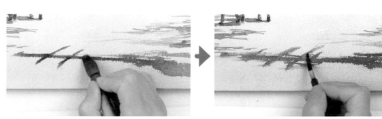

39 畫面前方路面上電線杆的影子。這也是要快速描繪，讓人感受到氣勢。描繪出大致形狀後，用含有水的畫筆將前端部分暈染模糊處理。

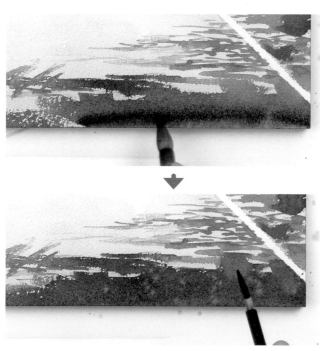

40 雖說是影子，但僅僅只有藍色系顏色的話，作為一幅畫來看，會感到畫面太過寂寞。於是要在畫面最前方加上紫色系的襯托色。並且用噴濺法將水灑在畫面上，呈現出表面的質感。

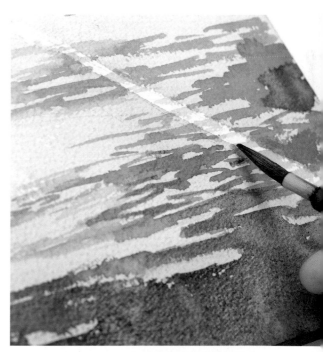

41 為了使左右的影子和從枝葉縫隙中灑落的陽光之間互相搭配吻合，在不破壞道路中心線的白色範圍前提下，再加上陰影的描繪。

81

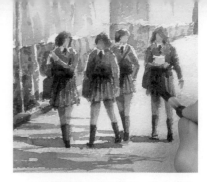

42 路面上也要畫出電線的影子。這些線的氣勢百分之一百很重要。像這樣和緩的曲線,只要稍微練習一下就能畫出來了。

43 因為在自然石的石塊上加了太多描繪筆數,所以感覺不到光亮了。所以這裡要使用美工刀,以刀刮法刮出可能會受到光線照射的突出形狀的上部,將亮度呈現出來。

44 把這幅快完成的畫作,放在遠處,瞇著眼睛觀看。感覺主角的女高中生還想要稍微有點強弱對比,於是再次強調出亮度的前後關係,使沒有受到光照的那一側制服更暗一些。

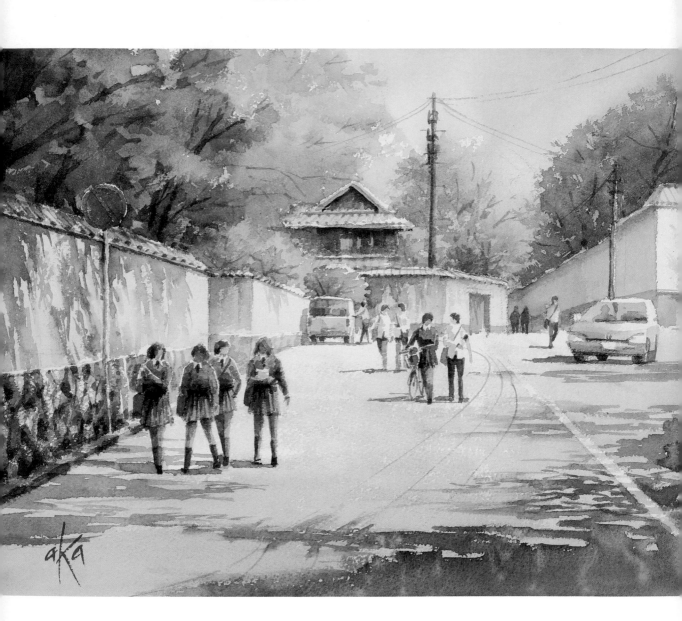

aka

現場照片中,落在路面上的陰影對比度太強了。因此,將影子的對比度稍調弱一些,表現出柔和的陽光。希望能讓大家感受到真正的秋天就要開始的感覺。

約定 系列作品 part3
31 x 41cm Arches 水彩紙 粗目

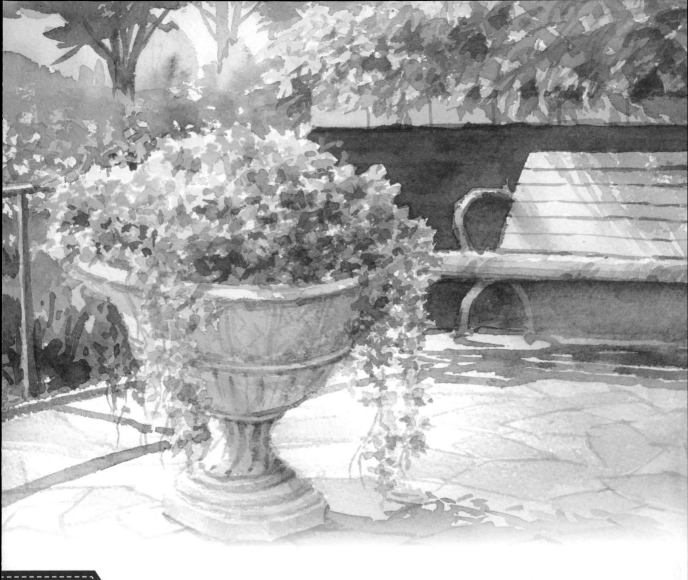

Rules for arranging photos and drawing pictures

以照片為基礎
進行安排設計的法則

呈現出人來人往充滿活力的街景

這裡是北義大利・奧爾塔聖朱利奧的廣場。因為時段是店鋪即將開店前，所以遮陽傘是打開的，但如果只是這樣的話，畫作就不能呈現出平時熱鬧充滿活力的景象了。

在現場拍攝的照片是直向構圖。光和影的狀態感覺很好。依照這樣的構圖也不壞,但還是將上下裁掉改成橫向構圖。

參考攝影場所和時間不同的照片,將時段錯開兩個小時左右,呈現出開店後的熱鬧景象。

雖然是同一個地方,但因為拍攝的角度、時段不同,所以光線照射的方向也不同。店裡很熱鬧,只把那個景象裁切下來的話氣氛也不錯。

遮陽傘前面的氣氛雖然很好,但就這樣讓這麼大尺寸的人物進入近景,也是讓人感覺相當鬱悶。這裡只將人物的姿勢當作參考。

雖然是在別的地方照的照片,但在遮陽傘下的桌子和椅子前方有放著花作為隔板。這個也可以作為參考用來營造出畫面的氣氛。

這是一張可以清楚地看出陽光照射不到的遮陽傘下的人物,以及陽光下的人物,兩者區別的照片。非常適合當作繪畫時的參考。

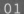

01

考慮畫面構成來選擇顏色

顏色選擇的順序，首先是要依照基本的「從上到下」法則，從天空開始著手。照片上藍色的部分很多，依照原樣描繪的話，天空太強勢了，所以要增加一些雲朵來減輕藍色的比重。此時，由於消失點在畫面的右側，因此讓雲的方向性也彷彿朝著消失點集中一般。

在色彩鮮豔的左邊建築群中加上顏色。太過在意照片中顏色的話，就會失去亮度，彩度也會上升到不必要的程度，因此這裡要加以控制。

右邊的建築物沒有受到光照。從照片上感覺像是偏白色的，不過為了要讓左邊的建築物能夠更加突顯，這裡如果斷地降低右邊建築物的明度。

上色的時候，不要只是感覺不到色調的單純灰色（無彩色），而是要趁顏料還沒乾的時候，加上紫色系的顏色作為襯托色並且暈染開來，好讓人能夠感受到色調。關於漸層變化方向，請描繪成右邊較暗，左邊較亮。

選擇顏色時，要讓白色遮陽傘的界線能夠很好地表現出來。千萬不能想說之後再上色就好了。

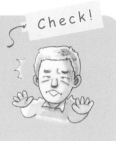

可以看出中央的橙色建築和左邊的 3 棟建築物有著不同的消失點。排列的方式應該是呈現緩和的曲線吧！
建築物的細節也要描繪出來。這裡要注意的是不需要將照片上看到的所有細節都直接呈現。

Check!

02

在建築物的細節部分加上安排設計

建築物的窗戶在現實中是以同樣的模式排列在牆上的，不過既然是畫作，何不讓窗戶有的打開，有的關上看看？把各個窗戶的明暗也適當地改變一下如何？實際上在沒有陽台的地方，經常也會刻意加上陽台來作為畫面上的強調重點。加上陽台後，就能在下方的牆壁上畫上陰影，進而改變牆壁的表情。

最後是要把屋頂突出的影子好好地描繪在牆上。這樣就能感受到光線的存在。右邊的建築物屋頂下的影子沒有很明顯，稍微調暗一些，然後在其中一側暈染模糊加工。

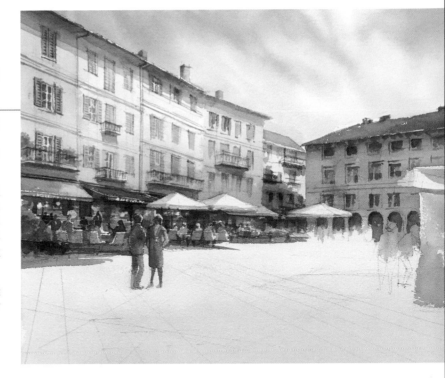

03

確實掌握畫面的明暗，一邊描繪建築物的下方

接下來進入這次作品中的重要部分，也就是在建築物下方展現出繁華熱鬧的部分。基本上熱鬧的程度＝色調＋人影＋店鋪內部的表現。

室內深處的照明和飲食店的氛圍，要透過畫上暖色系的顏色來表現。外面的遮陽傘下的人物，除了要判斷光線是否照射得到，並且要一邊注意明暗，一邊上色（參照第 88 頁「店鋪要趁著暖色系顏料還沒乾之前將顏色連接起來」）。

簡單說來，這個部分的暗度相當重要。能不能將這裡表現得好，就能決定這幅畫作的好壞。

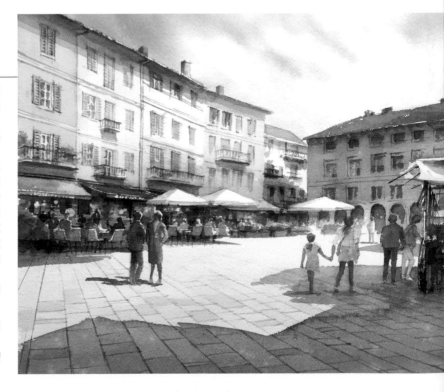

04

描繪影子時要意識到消失點

將畫面前方的路面描繪出來。即使是受到同樣光線照射的部分，為了要強調出遠近感，會在畫面前方畫上石板接縫的細節，並在塗上顏色時稍微弄髒一些。遠處的路面是將紙上的白色原封不動地保留下來，並且使畫面前方的顏色略暗一些，呈現出稍微有漸層變化的感覺。接著再加上前面建築物的影子。在這部作品中，影子比實際照片畫得更大一些，藉此將明暗強調出來。依靠想像來描繪影子的時候，要注意的是實際的影子和消失點的方向是一致的。右邊的影子會讓人聯想到來自右邊的一座建築物，所以畫成一幅畫作的時候，將這樣的安排自然地呈現出來是很重要的。

順便說一下，路面的石板方向也有一個消失點。但是這裡不需要感到太過神經質，只要稍微朝向右上角，平行拉伸就足夠了。

店鋪要趁著暖色系顏料還沒乾之前將顏色連接起來

店鋪中的彩色是從白熾燈發出的黃色系明亮的顏色開始上色，訣竅是要趁著橙色、紅色系、甚至深褐色系的顏料都還沒乾的期間，一口氣將顏色都連接起來。

好好地塗上顏色，直到與畫面前方的人物邊界為止，透過留白的方式讓形狀突顯出來，這點很重要。最後，相對於描繪得較明亮的室內部分，人物要以較暗的顏色描繪出輪廓剪影的感覺。

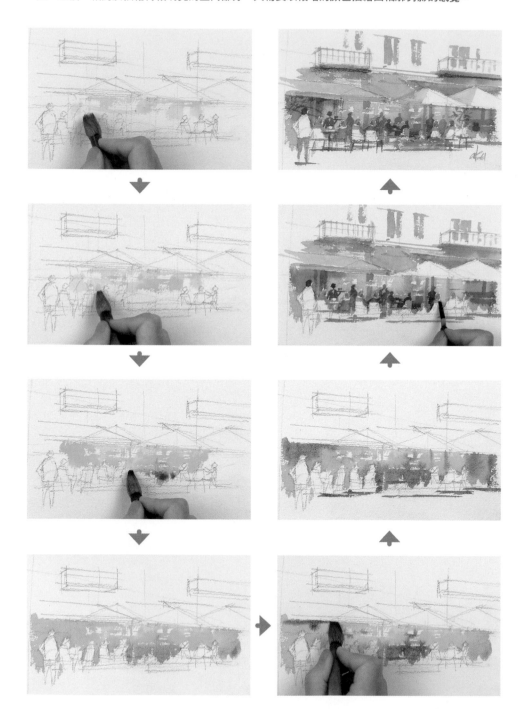

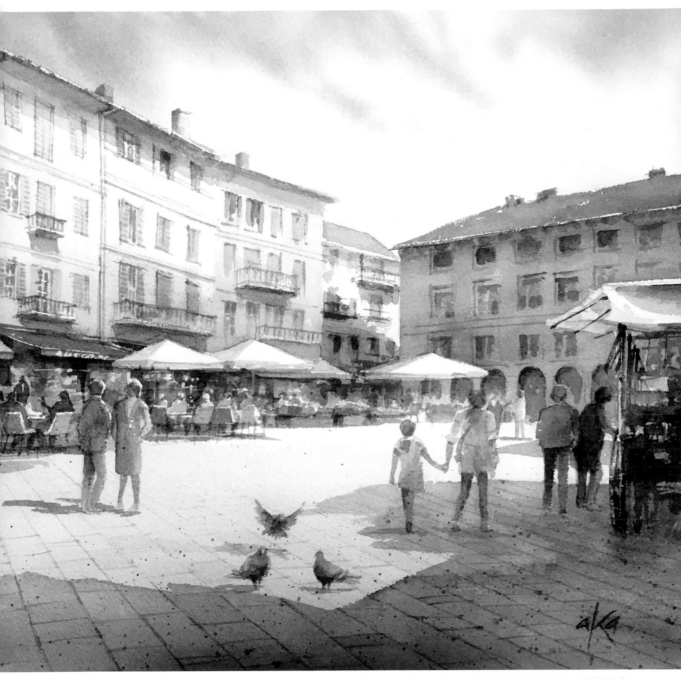

雖然我也想過在前一頁就讓這部作品的描繪作業整個結束，但是我覺得畫面前方的陰影部分好像缺少了點什麼，所以鴿子就派上用場了。最後再觀察整體畫面，進行強弱對比等等的微調作業。

我使用圖像處理的方式，試著將所有人物都刪除掉了。看到這一場景，也許有人會覺得「畫面變得清爽，很好吧！」。其實每個人都有自己的喜好，但我是比較喜歡能夠讓人感受生活感的繪畫作品。

點亮街上的照明，增加畫面的色彩

這裡是 1 月的德國‧波恩的景色。照片是在早上 7 點左右，只有鐵路的信號燈是唯一的紅色燈光。這樣的畫面看起來有點寂寞的感覺。

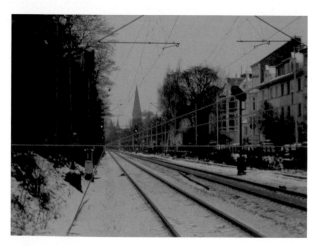

因為有兩條平行的軌道，所以消失點很容易決定。右邊建築物的消失點也差不多，所以也沒有問題。嚴格來說，鐵路是在接近消失點的位置轉向左方。如果把電車放到這裡的話，既可以將消失點隱藏起來，也可以在畫面上呈現出動態的感覺。此時要微妙地錯開消失點的位置，讓電車彎向左側吧！

根據最後修飾方法的不同，如果能抑制色調，用紫色系的藍色表現出畫面的統一感的話，或許也會成為一幅很好的作品，但是我想要呈現出有人居住在這裡的生活感。因此，這裡要參考照片來加上人工照明的溫度感。

汽車的車頭燈光，反射在路面上。店鋪的招牌等，也都非常美麗地閃耀著光輝。

雖然是安靜的住宅區，但是路燈的光亮非常重要。請想像一下路燈熄滅之後的景象。將會成為一幅非常寂寞的畫作。

黃昏時的街道，店鋪內部的明亮度，和只有輪廓剪影的人物、車輛形成的對比很美吧！

與較暗的外牆相比，燈火通明照亮的暖色系室內顯得更為突出。

在潮濕的路面上，街道的亮度和汽車的車頭燈光形成漂亮的倒影。不過想要用畫作來表現這幅情景，可不是一件簡單的事情。

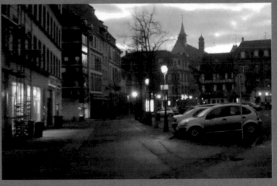

此時是早上天還沒有完全亮的時段吧！左邊的第一間開店營業的麵包店燈光外溢到街上來了。

01

注意底稿的消失點，只要稍加標示即可

底稿簡單描繪即可。只要能夠標示出上色時的參考就足夠了。意識到畫面中只有一個消失點，描繪朝向消失點集中的線條時要特別注意。

02

水平線附近要有明亮的漸層變化

首先要在整個畫面刷上清水，繪製本件作品基底的漸層變化效果。

從下方開始塗上明亮的黃色、橙色和紫色系的紅色，上方則塗上明亮的藍色。

我使用的藍色只有綠色系的藍色，以及紫色系的藍色這兩種。在這裡使用的藍色，因為中途的連接使用的是紫色系的紅色，所以要選擇能夠與其搭配的紫色系的藍色、鈷藍色和群青色。

在這幅畫中消失點所在的水平線附近要描繪得明亮一點。畫面的下方也要用藍色做出漸層變化。

03

決定好遠處建築物的明度後，再朝向畫面前方慢慢亮起來

接下來是建築物。像這幅畫一樣，除了透視線很明顯之外，消失點又只有一個的構圖，上色時要從畫面的最遠處開始。首先要去確定遠處建築物的明度，然後再慢慢提高前面建築物的明度，如此即可讓觀看者在平面的畫作中感受到立體空間的深度。

接下來是畫面右側建築物的牆壁和屋頂的明度表現。如果想要將作為底色塗上黃色系的色調，當成室內的明亮度表現時，必須要有突出的陰暗度來加以襯托。

這是極端的例子，千萬不能這麼做。不要畫出輪廓線，應該是要畫出明暗的差別。

隨意描繪出房間裡沒有燈光的室內陰暗部分的細節。

04

將門窗凹陷部分的細節描繪出來

接下來要表現出建築物的細部細節。在看起來讓人充滿睡意的平板建築中，以暗色描繪屋簷，並將窗戶的凹陷等位置以較陰暗的顏色描繪出來。說到底只是較暗的顏色，而非是漆黑色的。

但是，在這個階段經常能看到的是用面相筆代替鉛筆，描繪出輪廓的畫法。以這樣的畫面處理方式，讓我感受不到光明和黑暗的存在。

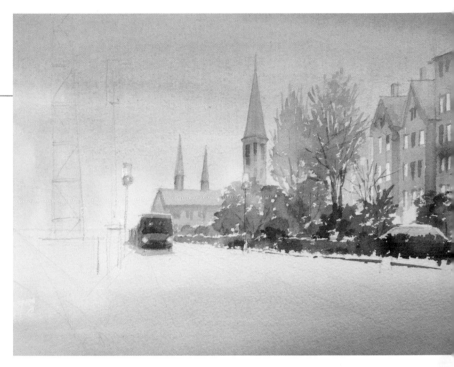

05

一邊考慮色調，一邊調製綠色的混色

接著再描繪出左邊的綠色。這種情況下因為沒有光線的照射，所以不能上色成深綠色。要去意識到支配整體畫面的色調，用混色的方式將色相呈現出來。

並不是說不去使用綠色。實際上在某種程度有讓人感覺到綠色的顏色會比較好。總之重要的是上色時，不能去破壞整體的色調，而要選擇與其匹配的顏色。

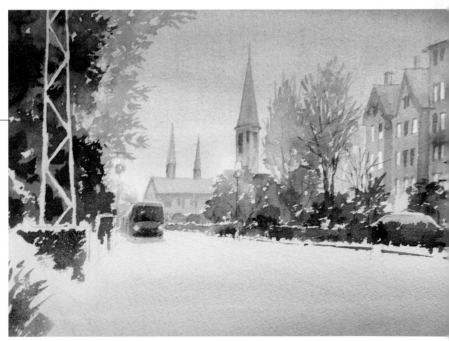

這是鐵柱背面綠色的上色方法,如果像左邊那樣沒有鐵柱的話,後面的綠色就會連在一起。有鐵柱的時候,上色當然要避開鐵柱,然而為了讓人看起來色彩連接得更加自然,要趁顏料還沒乾的時候上色,為明暗和色調加上變化。千萬不要像右邊那樣,只在鐵柱間隙的麻煩地方改變了塗色的方法。

06

鐵軌要從消失點開始畫出描繪用的參考線

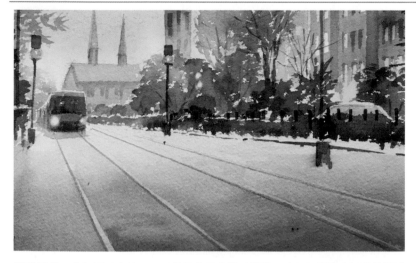

描繪鐵軌。像這樣的直線,可以使用直尺來輔助描繪,因此如果事先用鉛筆從消失點開始畫出描繪用的位置參考線,作業起來會更方便。如果只是一條線的話還可以,不需要太過在意消失點的位置,但是要畫出四條平行線,那就不是一件簡單的工作了。

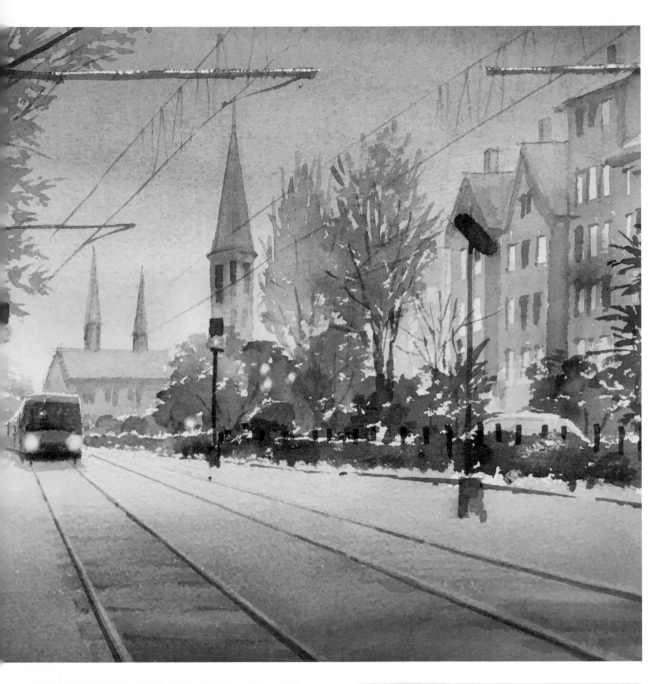

眺望全體，在認為有必要的地方加以描繪。首先，為了進一步強調鐵軌的遠近感，要將畫面前方描繪得較強烈清晰，同時雖然只有一點點，也試著將街上亮光的黃色系色調塗在鐵軌內側。接著要畫上支撐架線的鐵柱細部細節，用美工刀在上面以刀刮法刮出白色，藉此讓人感覺到些許的積雪。

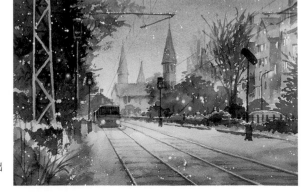

使用白色不透明水彩顏料以噴濺上色法的方式，呈現出下雪的景色，又會有一番不同的味道…。

以照片為基礎進行安排設計的法則
Rules for arranging photos and drawing pictures

將陰天修改成陽光普照的畫面

這是一個標準的陰天。因為沒有光的關係，所以各處的綠色都沒有強弱對比，很難直接以這樣的明暗來完成一幅畫作。在此我們修改成能夠感受到陽光的畫。

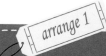
arrange 1

首先，將光的方向設定為「來自左側」。在描繪沿著道路排列的樹幹時，要將樹幹各別的明暗處加上變化，呈現出遠近感。

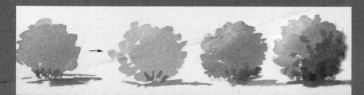

在這個畫面中的所有物件，都要有意識地表現出來自相同方向的光。像左圖的綠色那樣，在沒有光的情況下，給人一種缺乏明暗變化的平板印象。一邊想像著從左側到右下的明度變化，一邊將一個個的形狀明確描繪出來。如果能夠觀察出各自的形狀，並將其表現出來的話，即可完成一件以晴天為印象的作品了。

陰天的天空不管是畫面前方或遠處的明度都是一樣的。我們要去想像：如果
是晴天的話，看起來會是怎麼樣呢？雖然根據題材的不同而有所差異，但這
樣的想像並不簡單，需要習慣和訓練。

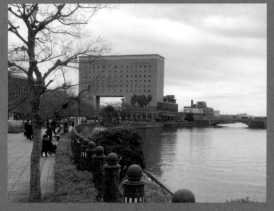 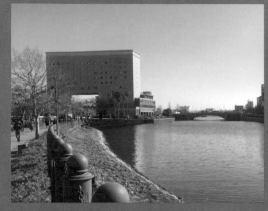

在冬天萬物枯萎季節的橫濱・櫻木町前的鐵道廢線步道。陰沉多雲的天空，會直接影響到水面上的倒
影。下方的晴天照片有點逆光，所以不太能夠感受到明暗的變化，不過畫面前方的散步道和左邊遠處建
築物右邊的光線完全不同。

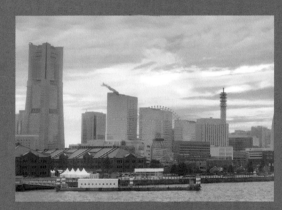 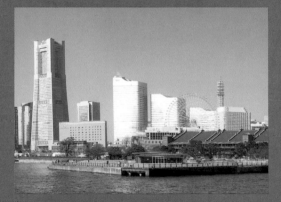

即使是白色的牆壁，也是受到光線照射後，才能被識別出是白色的。如果你想表現陰天的情景，無論是
去到現場或是拿照片參考也好，總之都不能用在腦中想像的方式去尋找顏色。無論如何都應該好好地去
親眼確認明暗和顏色。

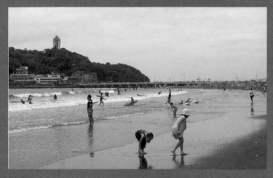 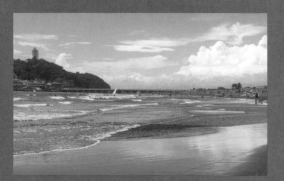

我想這裡不需要特別說明了。比起畫面上人物呈現出來的熱鬧氣氛，藉由色彩和強弱的對比感受到光的
存在更能吸引人吧！

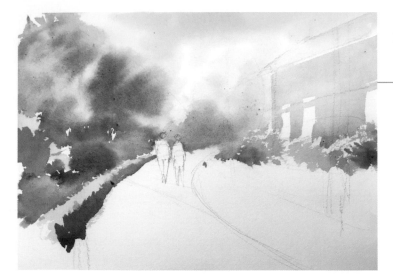

01

天空以明亮的藍色描繪

試著在天空塗上明亮的藍色吧！大致來說，要去意識到「左邊較暗，右邊較亮」。

02

右邊建築物的牆面要亮一點

因為想要在一定程度上將左邊的暗度確定下來，所以先想像一下右邊的建築物受到陽光照射的情景，塗上較亮的顏色。

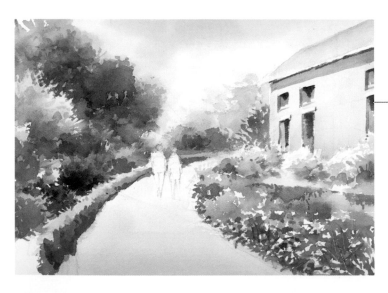

03

強調左邊樹叢的陰暗程度

然後繼續描繪左邊的細節部分，畫出沒有陽光照射的陰暗處。右前方的灌木是以負形畫法的方式保留畫紙的白色繪製而成。

04

意識到光的方向，加上陰影

畫上人物，一邊注意光線照射的方向描繪左邊
樹木的影子，一邊呈現出從枝葉縫隙中灑落陽
光般的畫風。這時，必須要和沿著左邊道路彎
曲生長沒有被光照到的灌木保持明度的平衡。
畫面前方要表現得強一點，畫面遠處則要稍微
亮一點。

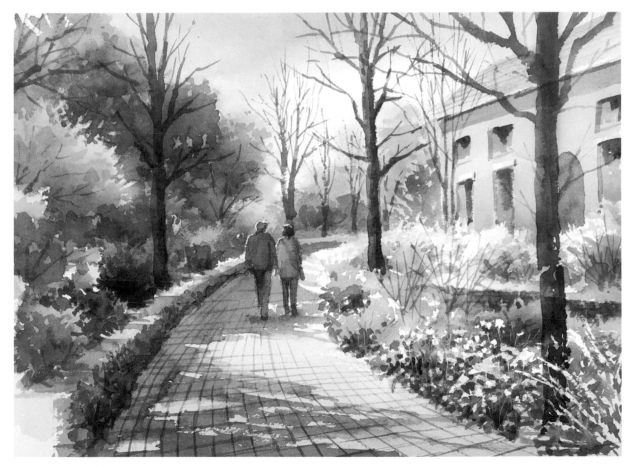

在完成前的最後檢查階段，有幾處還是想要以水彩紙本身的白色來呈現，所以便用美工刀做
了一些刀刮法處理。

以疊色法加上變化

即使在畫作即將完成的時候，也會像這裡介紹的那樣，經常會再追加疊色處理。想改變色調的時候，可以將透明度較高的顏色調得稀薄一點，簡單地刷上一層顏色即可。

這裡必須注意的是「不要重複上色好幾次」。明亮的部分會受到疊色效果很大的影響。相反的，暗色部分如果不以濃度較高的透明色去疊色，顏色就不會發生變化。由於這裡是為了改變色調而疊色，所以在調色盤上要避免不必要的混色，以免弄髒顏色。基本上使用單色會比較好。

例如，想再增加一些黃色的時候，就要加上喹吖啶酮金色。

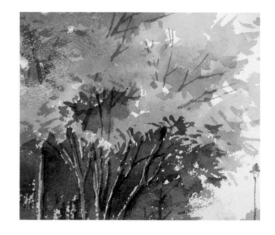

於是乎

於是乎

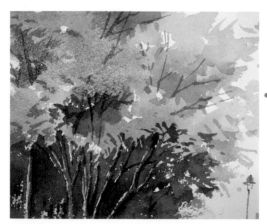

再從上面薄薄地塗上一層稀釋過後的鉻綠色。

在畫面中的色調平衡

在整個畫面中,色調的統一感是非常重要的。這種情況下的統一感,指的不僅僅是色調(色相),還包括了鮮豔度(彩度)。下面的圖像是在電腦上修改了部分色調。比如人物或帳篷的顏色等等,如果過於拘泥於實際顏色的話,整個畫面的平衡就會很容易崩壞。特別是要注意到鮮豔度的平衡。這裡為了讓各位容易理解,刻意將色調變化得相當不自然,在現實世界中,這樣的變化會更加微妙,更需要注意。

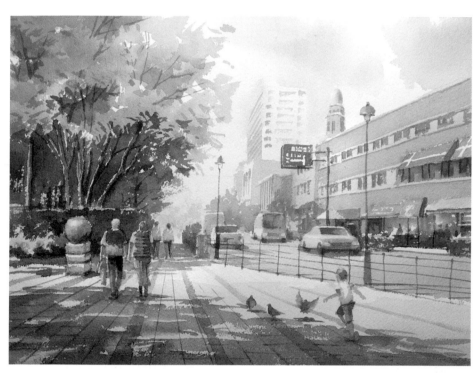

這是原始的圖像。將我喜歡的色調都控制在某個範圍內。

 ✕ △

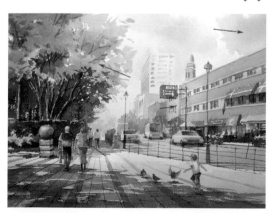

與周圍顏色格格不入的鮮豔度,會破壞整個畫面的平衡。

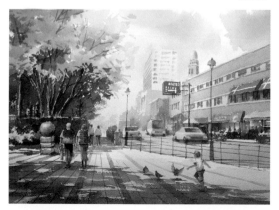

與原始的圖像相比之下,完成後的狀態顯得相當華麗。如果將支配畫面的彩度都控制在某個範圍內,就能將氣氛呈現出來。

101

組合數張照片成為一幅畫

下面的照片是從高樓層拍攝黃昏的天空。天空很美，但是下面展開的街道卻過於平面，感覺很無趣。於是，在這裡要把另一張大樓位於前景的照片組合起來，呈現出一幅具備遠近感的畫作。

橫濱・上大岡的黃昏，西側遠眺的景色。街上漸漸亮起燈火的時候。

arrange 2

右邊的照片是和上面在一樣地方拍的東側景色。所謂東側，就是在傍晚時拍攝的話，大樓會以順光的狀態沐浴在夕陽下。因為我們需要的是黃昏中的大樓場景，所以要選在朝陽升起時段的逆光環境拍下照片，再和上面的照片組合起來呈現。

雲朵維持原樣描繪也可以，但為了更有繪畫的效果，在作畫的過程中，將形狀和色調加上了一些編排設計。

黃昏和朝霞都因為天空有雲而呈現出各式各樣的表情。如果是萬里無雲的晴天，雖然顏色和明暗的變化也會相應地呈現出美麗的景象，但卻無法完成一幅具有戲劇性的作品。另外，雲的形狀很少會有直接畫出來就能成為理想畫作的情形。只能自己多方收集描繪起來會很帥氣的雲朵形狀資料了。總而言之，首先要做的就是多去觀察吧！

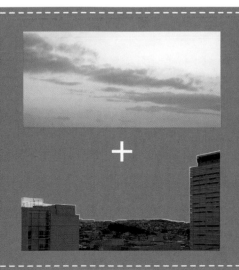

+

因為天空不需要描繪底圖，所以是這樣的感覺。

01

呈現出白→黃→紅
→紫的漸層效果

先在整個畫面上刷水。從無限接近水彩紙白色的黃色系開始,依序加入紅色系、紫色系顏色。右上部分是微微的黃色。請意識到從水彩紙的白色開始的漸層變化。對於水彩來說,剛塗上顏料之後的顏色,和乾燥後的顏色是不一樣的。所以需要一開始就塗上較濃的顏色,這樣後續就不用再上第二次、第三次顏色,就可以塗得很漂亮。

Check!

需要在畫面上隨處保留一些透過雲與雲的間隙可以看到的明亮天空。但是根據水彩紙的濕潤狀態而定,有時顏料會擴散太多,造成留白被弄壞消失。如果顏料擴散的範圍比想像中更大的時候,可以用紙巾輕輕地刮擦處理。

02

在畫面刷水暈染
描繪出雲朵

確定了基本的天空顏色後，先等待顏料完全乾燥。我不怎麼使用吹風機。
如果在顏料還太濕的時候用吹風機，有時顏料會被風吹得四處流動，需要
加以注意。完全乾燥之後，再一次全體刷水，描繪雲朵的細節。下筆的時
候，請參考下面的照片，我覺得像這種程度的顏料暈染擴散，恰好能表現
出雲的柔軟度。不要一刷水就馬上開始上顏料，而是要去掌握什麼時候才
是最佳的下筆時機，這點很重要。

03

在雲的下面塗上
較強烈的顏色

先用紫色系的灰色將雲描繪出來後，接著在雲的下側塗上較強烈的顏色。
同色系也沒關係，但如果全都一樣顏色的話就太無趣了。先在基本的灰色
中加入喹吖啶酮紅色，增強紫色的色調，再以鉻綠色加上些微的綠色，就
能讓觀看的人感受到自然的色彩變化。

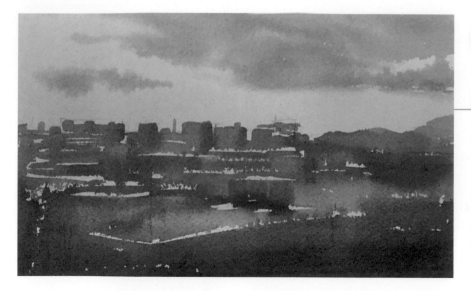

一邊留白,一邊描繪出大樓的輪廓剪影

著手描繪背景的下半部分。雖然沒有在底圖中描繪出細節,但在與天空的交界處要留下四角形的筆觸。隨著朝向畫面下方進展,要在水平方向一邊考量畫面平衡,一邊加上留白。這是為了表現出來自夕陽的光線高度較低,只有大樓的樓頂被微微照亮的情景。試著在剛才留白地方塗上深色作為襯托色,呈現出越靠近畫面前方,顏色越強烈的狀態。這樣也會讓留白的部分看起來更像建築物。

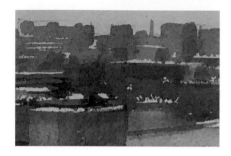 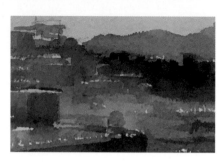

因為周圍幾乎沒有光的關係,所以無論是公寓還是獨棟房屋或是山,上色時都要降低彩度。

注意明度的差異,描繪近景的大樓

為了不要讓最近景左右兩側大樓的暗度與整個畫面混淆在一起,多少增加一些顏色變化的同時,簡單地塗上顏色即可。

大樓的窗戶要意識到立體透視法

關於大樓的表現方式，首先要將橫向相連的窗戶一邊意識到
透視線，一邊從上到下進行描繪。即使顏色出現中斷也不需
要在意。經常這樣的狀態在整個畫作完成時，反而增加了畫
面的複雜程度。

只在窗戶的上緣畫上暗色的線條（上下都畫線的話，
窗戶就像是被框住一樣會很奇怪）。然後在窗戶裡用
暗色隨處畫上直向的線條。

最後要考量畫面的平衡，在畫面的各個地方用白色不透明水彩將大樓
和街道上的燈光描繪出來後就完成了。

上大岡的夕陽　30 x 40cm　Arches 水彩紙　粗目

確實掌握明度的變化

在水彩紙上寫生的時候，難免會移動到頭部的位置，造成觀看的位置改變，這也是沒辦法的事情。與明亮的地方相比，旁邊的對象物到底有多暗呢？考慮到完成畫面的整體明暗時，要讓哪裡最亮呢？哪裡又是最暗呢？確實掌握這個變化非常重要，我也經常出錯。結果就是明明想要表現出逆光的場景，但完成後的作品卻經常看不出來有逆光的感覺。

這裡介紹的照片，左右都是在同一個地方，同一個時間，只改變曝光量拍攝的照片。人如果看不清楚的話就會睜大眼睛；如果想看的對象很耀眼的話，就把瞳孔縮小來觀看。畫畫的時候，觀察的重點應該是陰暗的部分？還是反過來是明亮的部分呢？這裡用相機將兩種不同的觀察結果捕捉了下來。

有用的小知識

在 A 的位置開始描繪底圖的話，就會看不到頂部。於是為了要觀看頂部，自然會抬起頭來。在這個時候，原本垂直的建築物線條就會形成仰視角度，造成朝向上方的位置出現第三個消失點。據說人的眼睛在不轉動的前提下，能夠自然觀看的範圍是 60 度的圓錐形。如果要把像是橫濱地標大廈這類高度超過 300 公尺的建築物整個畫進視野裡，那就必須要退到 B 的位置。這種情況下，需要拉開建築物高度的 1.5 倍距離，所以想要將橫濱地標大廈整體納入視野來構圖的話，我們必須後退 450 公尺的距離。

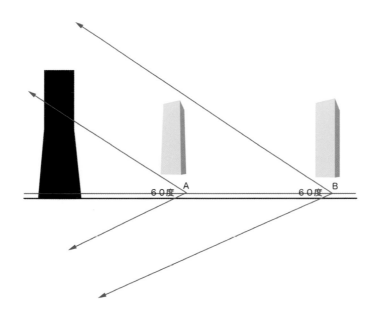

不知道也無妨的小知識

是從飛機裡拍的照片。因為相機的高度是就是消失點的高度，所以透視線會變成如同紅色的線條一般。這大概是因為地球是圓的吧（笑）！

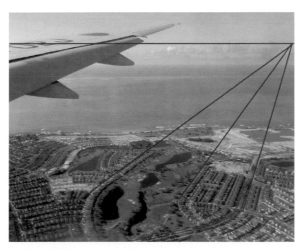

消失點位在水平線的更上方。

以直向構圖擴展水面的範圍

這裡是 4 月的比利時‧布魯日。在現場拍攝的照片是橫向構圖。左右兩側的風景很難捨棄，右岸的陰暗處也是恰到好處的比例。但是，如果維持這樣的構圖的話，那就只剩下空無一物的天空，以及只靠明暗的漸層變化就能表現出來的水面，總覺得有點美中不足。

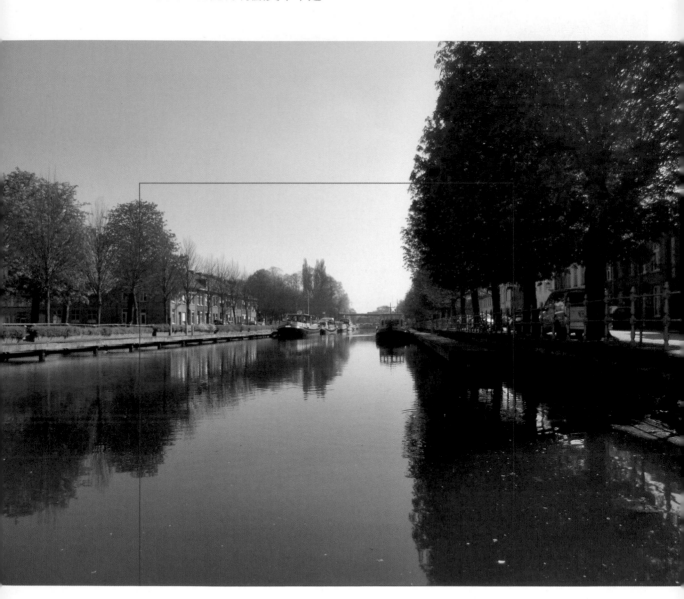

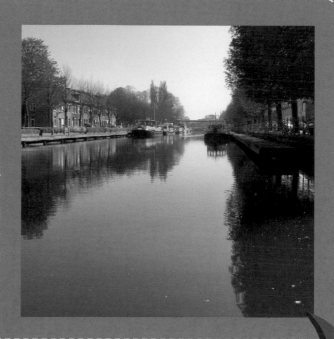

arrange 1

於是考慮要不要乾脆將構圖改為紅框所標示的直向構圖。但這樣的話,又會無法滿足水彩紙的長寬比例,構圖也接近正方形。因此,經過反覆的考量之後,決定如下方照片那樣,裁切成能夠將景色收入長寬比等於 4:3 的水彩紙尺寸中的構圖。

此外,紅色修剪框的左右寬度保持不變,但只將水面部分朝直向方向稍微拉長。為了便於理解,我把原來的照片也延伸為相同的構圖作為示範。實際上只要在畫中調整構圖尺寸就足夠了。

arrange 2

將這個部分朝直向稍微延伸拉長。

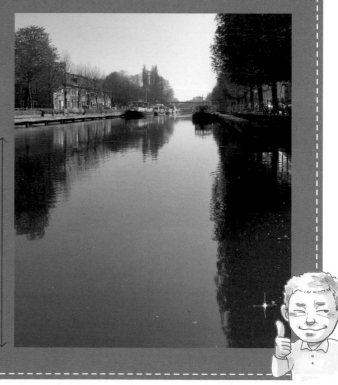

這樣一來,就能讓受到光照的左岸、陰暗的右岸,兩者都可以倒影在水面上了。素描的時候,在這部分還要加上一些調整,以免讓人感到過於不自然。

111

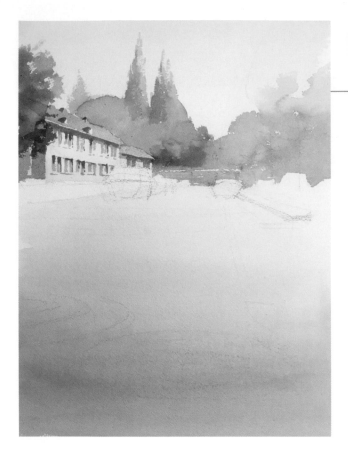

從明亮的顏色開始上色

首先從左邊的建築物開始，意識到光線來塗上較明亮的顏色。水彩畫可以之後再讓顏色變暗。

接下來是背景的綠色。趁著之前塗上的顏料未乾的時候，連續塗上各種顏色並連接在一起。與旁邊樹木顏色的交界不要太清楚，這樣比較能呈現出氣氛。

左邊的樹木基於要和背景的綠色做出差異化的目的，使用較深的顏色。

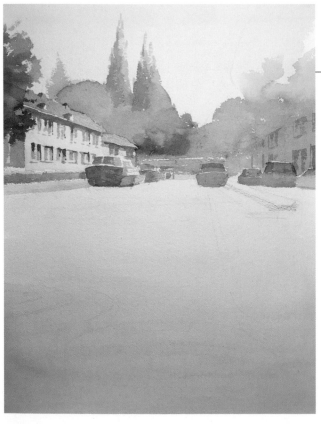

02

畫船時要意識到光線的方向

接下來要描繪船隻。和描繪汽車時一樣，只要專心畫出它的形狀即可。

意識到來自右側到前方的光線，使前方正面變得陰暗一些。因為船身也是黑色的，所以要把同樣的顏色調淡。

將船身的正面部分以疊色表現之後，再處理側面的窗戶，將氣氛呈現出來。

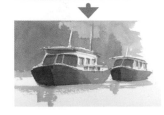

最後在窗戶上畫上陰影，呈現出內凹的形狀。

03

倒影也是從明亮的色彩開始描繪

試著在水面畫入倒影吧！這裡一樣是從明亮的部分到陰暗的部分依照順序上色。建築物部分是明亮的，不過我通常會選擇比實際情況稍微暗一點的顏色（請參照第 114 頁「河面的倒影是這樣描繪的」）。

背景的綠色倒影，會比真實的景像還要再曖昧一些。不要在意界限，趁著顏料未乾的時候，將顏色連接起來。

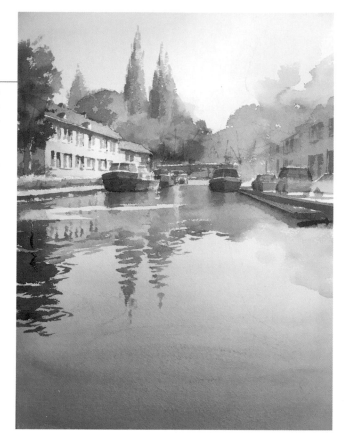

描繪水面的時候，比起完美整齊的倒影，我大多傾向呈現出被風吹得稍有波浪，斷斷續續的倒影，並且再搭配天空的藍色倒影。我經常會刻意地表現出這樣的情景。

04

行道樹的明暗比顏色更重要

描繪左側道路邊緣的行道樹細節。右側的道路是日陰處，因為我想讓那裡看起來亮一點，所以便將行道樹調整成較暗一些。在這種情況下，暗度很重要，顏色是次要的。我覺得不要太去意識到綠色，呈現出來的畫面反而會比較自然。

至於水面上的倒影，我比較注意的是位於畫面前方的倒影。不是加入逐漸變得明亮的暈染模糊處理即可，而是要把最後部分的細節仔細描繪清楚。

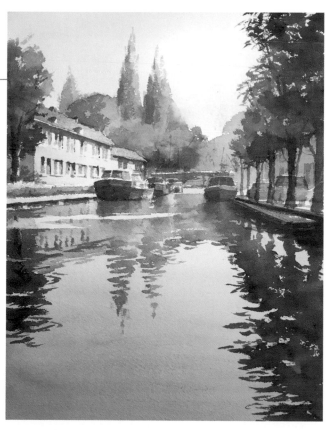

因為映照著天空的關係，從畫面前方到遠方要先描繪出藍色的漸層變化。

從色調明亮之處，在這裡是從左側建築物的倒影開始描繪，趁著顏料未乾之際，將橙色的樹木連接在一起。

在顏料還沒乾之前，再把中央的針葉樹也描繪上去。以藍色上色時，為了表現出微風起浪的樣子，要在橫向的位置留白。

與仔細描繪的實像不同，水面的倒影要讓邊界線顯得模糊是很重要的事情。容我再重複強調，這裡一樣是要趁著先塗的顏料未乾時，將顏色連接起來。為了避免弄錯明度，請不要忘了在下筆之前，除了色相之外，也要確認過明度。另外，儘量避免第二次、第三次重塗上色。即使形狀和顏色有些不同，也不要再反覆修改，讓觀看的人能夠欣賞到一幅乾淨的畫作吧！這實際上是在描繪水彩畫時非常重要的一件事。細節都還只是次要的。

Check!

在倒影結束的部分加入暈染模糊處理，不過最好不要融入天空。

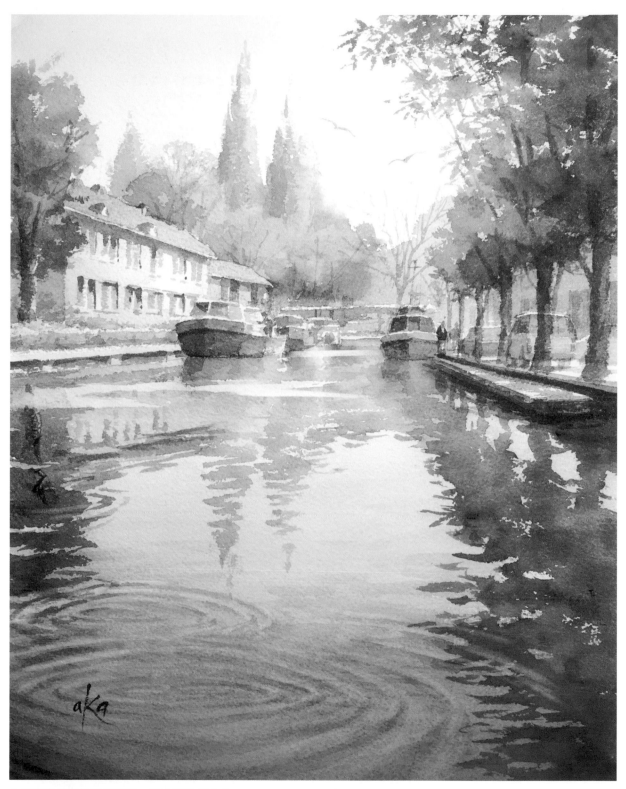

在完工前修飾的最後階段，將右邊的樹木放
大，並試著在畫面前方加上了漣漪。

春風的搖曳　40 x 30cm　Arches 水彩紙　粗目

描繪方法過程 2
將照片重新安排設計成讓人感到溫馨的畫面

現場照片被寒色系的色調所支配，感覺起來相當寒冷。因為正在下雪，會有這種感覺也是理所當然的，不過將這幅景色描繪成畫的時候，何不重新改成一個看了就讓人心情舒暢的色調呢？這張照片原本是像右邊那樣的直向構圖，將上下裁剪掉後，修改成為橫向構圖。

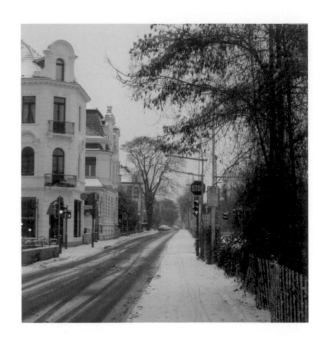

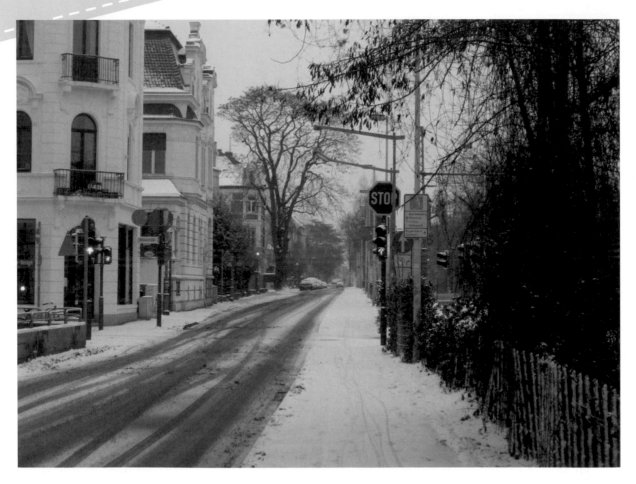

這是一大清早的照片。
路上一位行人都沒有，加上周遭的寒色系色調，形成一片寂寥的景象。我們要在這裡配置人物，表現出生活感，而且還要試著繪製出能讓觀看者感受到豐富印象的作品。

116

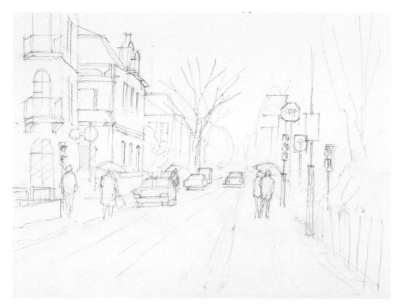

01 不僅只有人物,將汽車也配置上去。一下子就讓生活感倍增。在樹枝和號誌燈上面等等,想要表現出積雪的地方,事先做好遮蓋作業。

02 即使是首次的塗色,也要讓觀看者感受到雪的部分留白,表現出與其他部分的區別。背景的雪雲也刻意地以暖色系來上色。

03 雖然照片上排列著白色的房子,但這裡要以黃色和茶色的色調大略地上色。事實上這裡只要塗上自己喜歡的顏色都可以。

04 由於剛塗上顏色的時候和乾燥的時候,顏色會發生變化,所以要用自己都覺得稍微過於鮮豔的顏色來塗色。

Check!

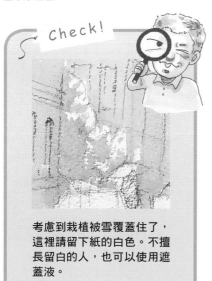

考慮到栽植被雪覆蓋住了,這裡請留下紙的白色。不擅長留白的人,也可以使用遮蓋液。

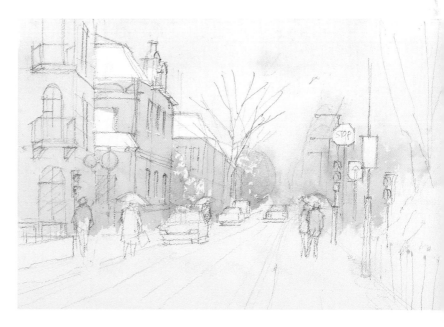

05 陽台等突出部分的下方要以暗色上色。原本就因為是光線微弱的陰天，所以畫面模糊陰暗一點比較自然。

06 為屋頂上色的時候，也要有意識地使用暖色系。因為想讓觀看者能夠感覺到雪的存在，所以在屋頂上也要留下紙的白色。

Check!

在畫面上留下雪的白色時，要分布的隨機一點，看起來才會自然，這點很重要。就像上面的照片一樣，如果先畫橫線，然後加上縱線，再來保留畫紙白色的話，積雪就會變成直線性的分布，看起來沒有真實感。因此描繪時千萬要注意手的動作。

07 為了讓陽台的扶手上也能感覺到雪的存在，會留下一點點畫紙的白色。雖然這項作業又細又麻煩，但是在完成前的最後修飾階段，這裡預做的處理會很有幫助。

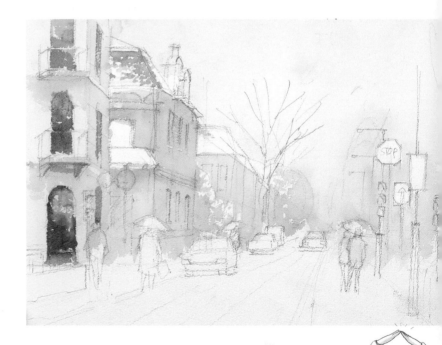

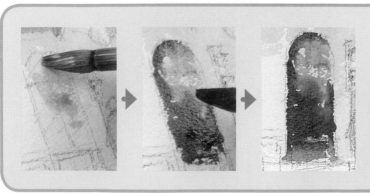

Check!

照片上玄關的玻璃門看起來只是一片暗色。就讓我們在這個部分發揮玩心吧！我覺得從黃色到橙色，再和紅色相連接，最後的部分還是深一點的茶色系比較好。
這也是在畫作完成後，能讓人感受到顏色豐富的部分。重點是在顏料還沒乾的時候就塗上其他顏料來連接顏色。

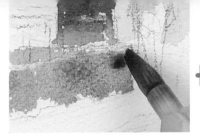 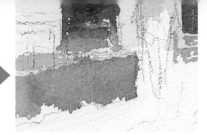

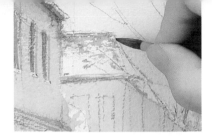

08 畫面左下通往大門的入口引道部分。上面的積雪要事先做好遮蓋作業。這裡不要只使用單色，要以紅色系和藍色系的顏色來作為襯托色。

10 黃色房子的屋頂也和前面一樣，隨機在畫面上保留自然的畫紙白色。屋簷和牆壁之間有著和屋頂相同色系的影子。因為光線微弱的關係，所以要稍微暈染模糊處理。

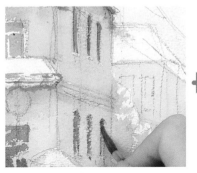 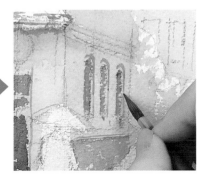

09 這種洋房要呈現出給人一種複雜的印象是很重要的。雖然這麼說，但並不是要各位用放大鏡去觀察照片，仔細地將所有細節描繪出來，說到底描繪的重點還是在於「將氣氛呈現出來」。

11 關於窗戶的細節描繪，使用和牆壁相近的顏色，可以讓畫面呈現出一致感。不要太拘泥於細節。但是要注意窗戶上部的透視線。

Check!

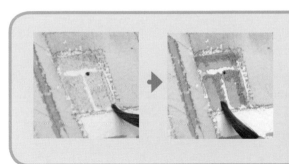

為窗戶上色的時候，不要太在意照片的顏色和明度，這次試著像這樣塗上了淡淡的天空色。雖然有點麻煩，但是白色的窗框要以留白的方式呈現。其實習慣了之後，誰都可以做得到。接著再將窗框左側的陰影描繪出來。

Check!

這是玄關門口階梯的表現方法。雖然是面積很小的部分，但是沒有必要把細節畫出來，只要把踏面稍微留白呈現即可。這樣看起來就像是有兩個踏階的階梯了。

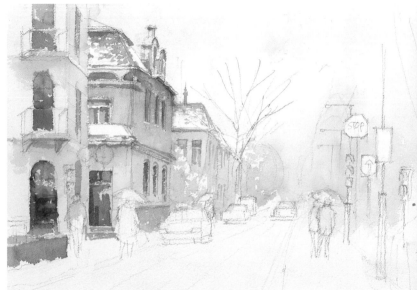

12 窗戶的凹陷處，只要將上部到右側調暗一點。不要讓周圍一整圈都變暗。

13 在描繪扶手細節的時候，因為想讓剛才留白的積雪白色突顯出來，所以稍微在下方添加顏色。

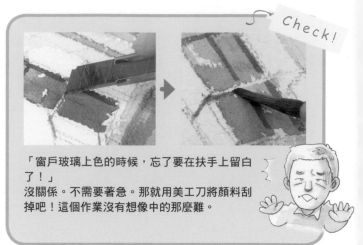

「窗戶玻璃上色的時候，忘了要在扶手上留白了！」
沒關係。不需要著急。那就用美工刀將顏料刮掉吧！這個作業沒有想像中的那麼難。

14 為了使建築物呈現出石造風格，在這裡加上橫向的接縫吧！首先從不需要在意立體透視線的水平線開始描繪。但要注意保持間距均等。

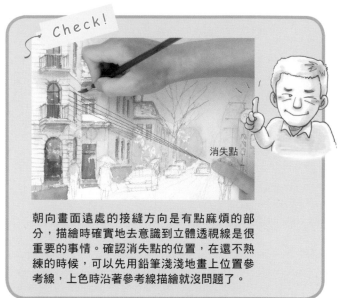

消失點

朝向畫面遠處的接縫方向是有點麻煩的部分，描繪時確實地去意識到立體透視線是很重要的事情。確認消失點的位置，在還不熟練的時候，可以先用鉛筆淺淺地畫上位置參考線，上色時沿著參考線描繪就沒問題了。

15 在一開始留白的栽植積雪上添加一些明暗變化。因為面積不大的關係，描繪得粗略一點也沒關係。

16 建築物屋簷下的影子，距離越遠，對比度就越弱。像這樣一點點的小用心，可以讓觀看者感受到畫面的遠近感。

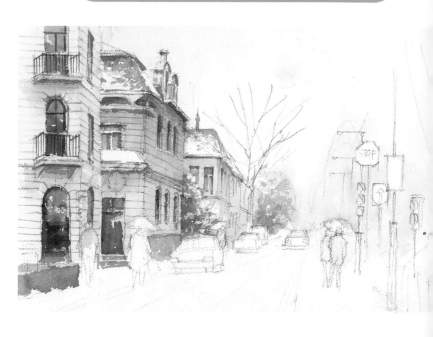

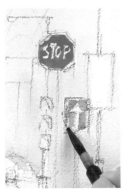

17 描繪號誌標記。「STOP」和「箭頭」要以留白的方式呈現。像這種留白文字的呈現方式，一開始會覺得很麻煩，但習慣了的話，應該很簡單就能描繪出來。

Check!

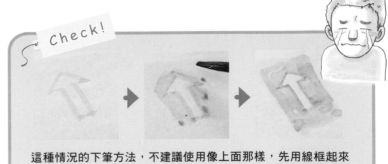

這種情況的下筆方法，不建議使用像上面那樣，先用線框起來再塗滿周圍的方法。先塗上去的線條乾燥後，有時會留下明顯的邊框。重要的是要趁著顏料還沒乾的時候，從一端連接至另一端快速描繪出來。

18 著手描繪右側的樹木。首先，將位置稍遠的背景綠色，加上若干色調和明暗的變化，簡單描繪一下。即使反覆描繪修改數次也無妨，因為畫面前方預計要塗上強烈的顏色，最後會被遮蓋起來。

19 畫面前方茂盛的樹葉，考慮到先前已經畫好的綠色，描繪時要在色調和明度上增加一些變化。樹葉的外側要意識到葉子的形狀，同時考量到內側需要保留一些間隙，所以使用乾筆畫法將顏色擦抹上去。葉子描繪完成後，接著描繪樹幹，除了要避免看起來太過直線，同時也要呈現出筆觸的強弱變化。

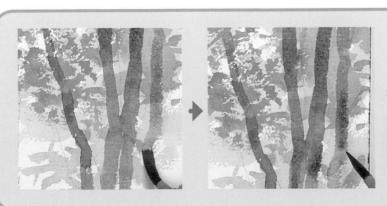

Check!

描繪較粗的樹幹時，在大部分情況下，都會被顏色最暗的部分吸引目光，很容易不慎塗上接近全黑的顏色。請先從自己都覺得「這樣的暗度不太夠吧？」的明度開始上色，然後再加上暗色，在樹幹和樹枝上呈現出自然地變化吧！

 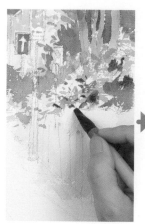 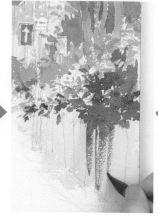 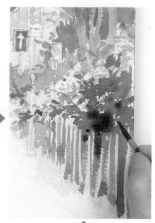

20 在樹幹後面的樹叢塗上顏色。考慮到明度的平衡，選擇了比樹幹更強的顏色。塗色時為了不要破壞樹幹的形狀，要在間隙中下筆描繪。

21 著手描繪在畫面前方右下角的樹叢。這裡想讓人感受到葉子上堆積的雪，首先要以負形畫法加上明亮的顏色。接著降低明度，再一次進行負形畫法。雖然很麻煩，但這裡是需要堅持下去的地方。分成兩次描繪，可以讓複雜度增加，看起來也很有氣氛。樹叢描繪完成後，接下來要以縱線畫出與道路交界的柵欄。不要太過直線，稍微有些歪歪曲曲的比較自然。最後要趁著顏料未乾的時候，在樹叢及柵欄的前方塗上更暗的顏色，強調遠近感。

Check!

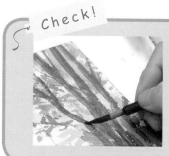

畫完樹叢後，檢查一下剛上色完成的粗樹幹和樹枝的明暗度。雖然是沒有光的景色，但是在樹幹的右側塗上了較深的顏色，可以呈現出光的感覺，以及樹幹的立體弧度。關於色調，請記住並非「樹枝＝茶色」，而是即使是灰色，也要讓人能夠感受到紅、藍等色調，混色時需要下一點工夫。

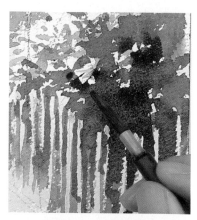 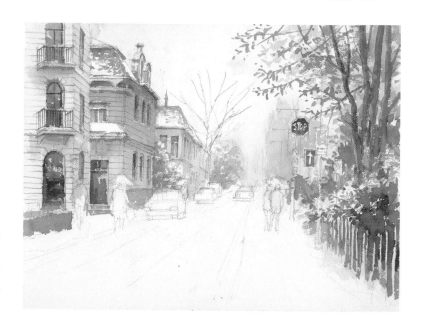

22 到這裡為止，主要都只是著重在明暗的呈現，重新審視一遍，發現顏色稍微單調了。於是加上紅色作為襯托色。上色時要感覺到「是不是太浮誇了點？」的程度，這樣乾燥後顏色的發色才會剛剛好。

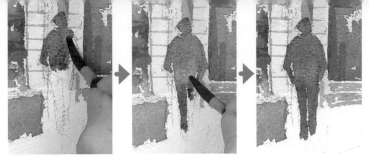

23 接著描繪人物。因為人物屬於街景的點景處理，所以描繪的時機可以等整個街道都完成之後再開始描繪。上衣塗色完成後，趁著顏料未乾的時候描繪褲子。即使上下的顏料混合在一起也不用在意。

24 為了能夠稍微營造出冬天寒冷的氣氛，在人物的脖子上若無其事般地畫上圍巾之類的配件。只要描繪出隆起形狀的感覺就可以了。

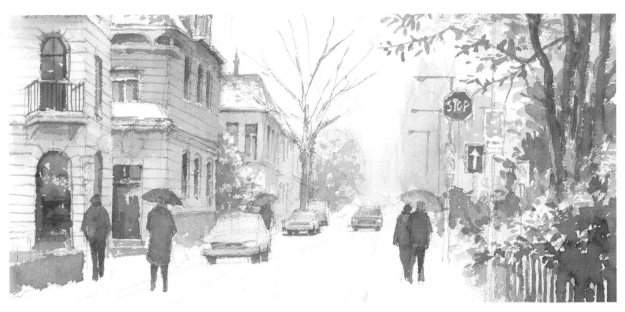

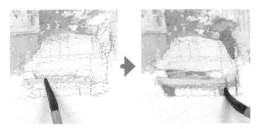

25 藉由在汽車的正面和側面塗上明度不同的顏色，先將形狀呈現出來。然後在車頭的散熱格柵周圍塗上暗色。最後畫上輪胎。

26 在車子底下畫出影子。車輪之間至少要留出一點空隙。

留下空隙

27 畫面右前方的一對行人。傘是帶有顏色的塑膠傘。重疊的人物，首先要從畫面前方的人物開始上色來決定形狀，然後再上色後方的人物。順序反過來的話，經常會造成畫面前方人物的外形變得很奇怪。

Check!

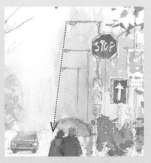

關於右側的遠景，因為考量到與天空明度之間的關係，覺得這裡還是要暗一點比較自然，於是又加上了接近淡藍色的色調。描繪路燈的時候，請朝向消失點，好好地將各自的位置確定下來。形狀可以簡略，但是位置要符合一定程度的立體透視規則。經過這樣處理後，畫面看起來不是舒服許多了嗎？

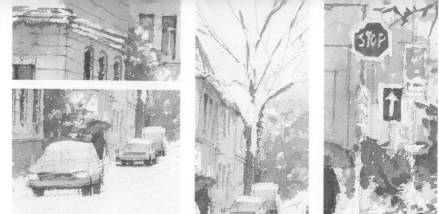

28 在這個階段將遮蓋液撕下。屋頂上的雪可以用留白的方式呈現，但牆壁上向外突出部分的積雪使用遮蓋液會比較輕鬆。

29 將車頂上的積雪、樹枝上的積雪以及在交通標誌上白色邊框等處的遮蓋液都撕下來。因為這會增加許多畫作在完成前修飾的工作，所以遮蓋作業的數量要維持在最低限度。

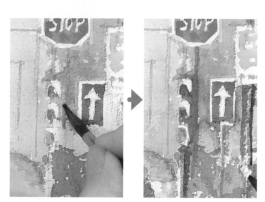

30 在積雪的下方稍微加上一點暗色來修飾。透過這樣的處理，可以強調出雪的分量感。

31 紅綠燈除了亮著的綠燈以外都要以暗色上色。護罩的上方也以留白來讓人感覺到積雪的存在。

32 在只上色一層顏料的樹幹和樹枝的右側，再加上較暗的顏色，多少呈現出立體感和一些變化。

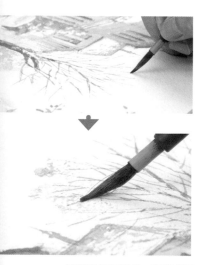
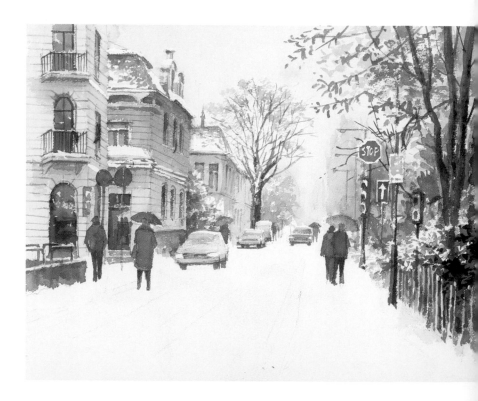

33 接著要描繪細枝。將畫紙旋轉 180 度後，讓畫筆以從上往下的移動方式描繪。面相筆沾上顏料後，先用抹布稍微吸掉水分，就能夠畫出較細的線條。最後要以乾筆畫法描繪樹枝的前端。

34 描繪出雪道上的輪胎壓痕。首先要考慮明度將顏色決定下來。描繪時的重點在於要一氣呵成地從畫面深處的遠方一直描繪到畫面前方。趁著顏料未乾的時候，在畫面前方塗上同樣色相較深的顏色。

35 在人行道上用細線條若有似無地畫上自行車的壓痕。

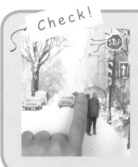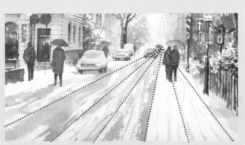

描繪壓痕的時候需要注意的果然還是要去意識到消失點的位置。但如果描繪得太工整的話，看起來反而會太假。一定程度上壓痕有些歪歪斜斜的，能夠給人一種自然的感覺。

Check!

36 因為地面的壓痕部分是潮濕的，所以要稍微加上一些人物和車輛的倒影。只要若有似無即可，描繪太多的話會失去真實感。

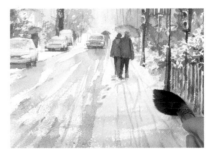

37 從椅子上站起來觀看整體畫面。就這個構圖來說，感覺遠近感有點弱，所以在畫面前方再用較粗的畫筆塗上較暗的顏色。即使留下筆觸也沒關係。

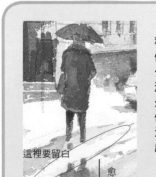

Check!

積雪的部分不會產生倒影。避開積雪的部分，把顏色塗在地面潮濕的位置吧！另外，距離實體愈遠，倒影看起來就會愈淡。先刷水也是一種處理方法。

這裡要留白

愈遠就愈淡

38 我想讓紅綠燈上有積雪的感覺，於是用美工刀把水彩紙的白色刮削出來。

39 鉛筆的底圖還殘留在畫面上，使得白色的雪感覺起來不夠銳利。於是輪到橡皮擦登場了。

如果只上色一次覺得太淡的話，
那就重複兩次、三次上色。

40 最後讓我們下場雪吧！在使用噴濺法隨機描繪之前，先在想
要下雪的地方稍微刷上一些水，然後將白色的不透明水彩顏
料疊色在水上。真的只要輕輕點一下塗色即可。因為水分未乾的關
係，可以呈現出自然地暈染效果。

41 讓白色的雪落在畫面明亮的部分也沒有效果。請集
中瞄準陰暗的部分，將白色不透明水彩顏料以噴濺
法上色。

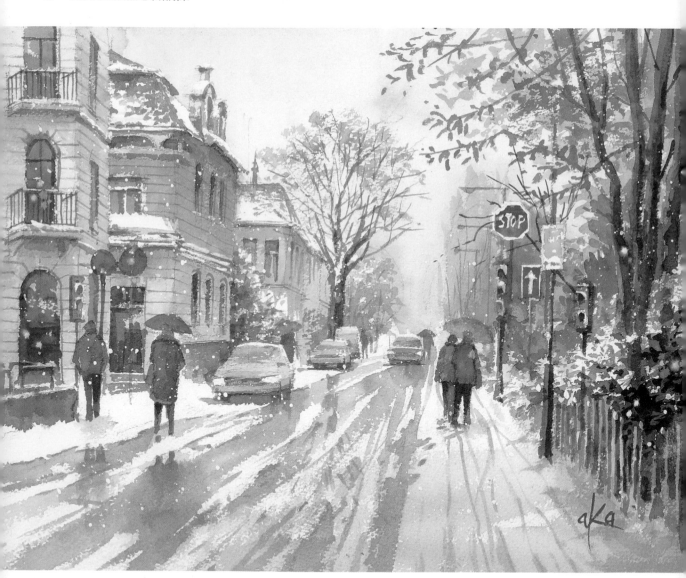

這裡是一月的德國・波恩的景色。加入人物和車輛，建築物也使用暖色系的顏色
描繪，讓人覺得寒冷的冬天景色也增添了幾分溫暖。

冬天的早晨
31 x 41cm　Arches 水彩紙　粗目

後記

謝謝大家看到最後。

當我開始撰寫這本《水彩畫 構圖的法則》時，首先想到的是在畫畫的時候常會遭遇到的「無法隨心所欲地表現出來」、「無法表現出色彩」、「無法決定構圖」等等困擾，讀了我的書，在這種時候能不能派上用場呢？

對於心裡想要將其描繪成畫作的各式各樣情景，如果是我的話，會怎麼處理？

如果這本書能隨時放在各位身邊，適時提供一些提示的話就好了！

基於這樣的心情，我完成了這本技法書。如果能收到各位的讀後感郵件的話我會很開心的。

最後要感謝大越康之先生，以及在百忙之中抽空為我畫了肖像畫的 JWS 德田明子小姐。更要感謝為這本書提供了很多創意的繪畫教室的各位學員。

謝謝大家。

Takashi Akasaka

作者簡歷

赤坂孝史　Takashi Akasaka

從事建築透視圖的工作已有 30 年經歷。工作的內容就是一邊看著建築設計圖，一邊想像著這座還沒有建成的建築物就在眼前，並將其描繪成完工後的透視圖。
因此養成了不需要觀看對象物就能畫畫的習慣。
水彩畫是在 2006 年的秋天開始的。

現在是 JWS（日本透明水彩協會）會員。
在居住地橫濱的畫廊 art shop DADA 以及大阪、道頓崛的畫廊「香」，每年舉辦一次個展。
主辦的繪畫教室在橫濱上大岡、東京神田、大阪、名古屋都有開課。
除此之外，在 NHK 京都文化中心、自由之丘東急 BE、大宮 elpoeta、畫廊 art shop DADA 等地亦有召開定期的講座。
WEB SITE http://aka6dfb.exblog.jp（請搜尋赤坂孝史）
在個人部落格上有包括新作的發表、教室的開課狀況等最新的資訊。
歡迎各位能夠前來點閱。

聰明運用實景照片
水彩畫 構圖的法則

作　　者／赤坂孝史
翻　　譯／楊哲群
發 行 人／陳偉祥
發　　行／北星圖書事業股份有限公司
地　　址／234 新北市永和區中正路 458 號 B1
電　　話／886-2-29229000
傳　　真／886-2-29229041
網　　址／www.nsbooks.com.tw
E–MAIL／nsbook@nsbooks.com.tw
劃撥帳戶／北星文化事業有限公司
劃撥帳號／50042987
製版印刷／皇甫彩藝印刷股份有限公司
出 版 日／2021 年 5 月
I S B N／978-957-9559-74-4
定　　價／450

如有缺頁或裝訂錯誤，請寄回更換。

國家圖書館出版品預行編目（CIP）資料

水彩畫 構圖的法則：聰明運用實景照片／赤坂孝史作；楊哲群翻譯. -- 新北市：北星圖書事業股份有限公司，2021.05
128 面；18.8×25.7 公分
譯自：水彩画 絵づくりのルール：写真を上手に使いこなそう
ISBN 978-957-9559-74-4（平裝）

1.水彩畫 2.繪畫技法

948.4　　　　　　　　　　　　　　　　　109022246

臉書粉絲專頁

LINE 官方帳號